BICYCLE × CAMP

自転車キャンプ大全~自転車×キャンプは最高に楽しい！

我的第一本
單車露營

全圖解

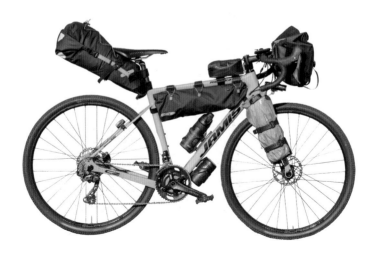

單車 × 露營 = 自由！

想騎多遠就騎多遠，
然後找個喜歡的地方過夜。
旅行最大的意義，
就是盡情享受自由的時光，
這也是騎單車的箇中樂趣。

因此——
單車與露營可以成為最佳拍檔，
快來親身感受人生中最棒的探險！

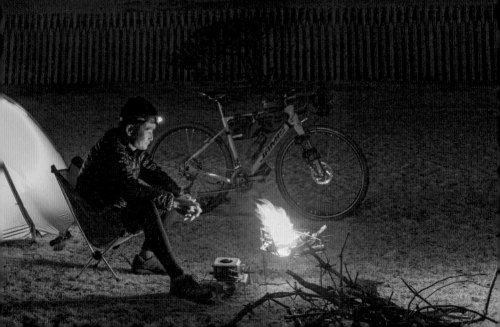

bicycle×camp

光是騎乘就讓人感到熱血沸騰的單車，
如果可以結合其他興趣愛好，
就能拓展出無限的可能性。
除了接下來要介紹給大家的露營，
還能搭配更多的休閒活動，
讓平凡的日常增添豐富的滋味。

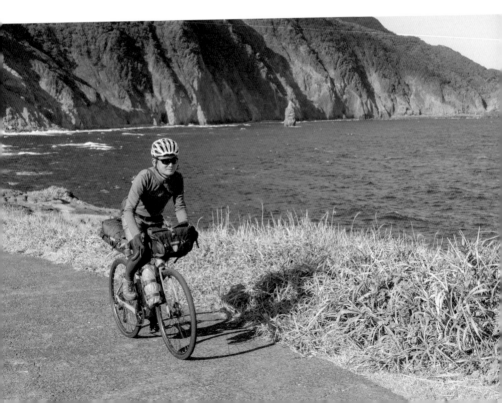

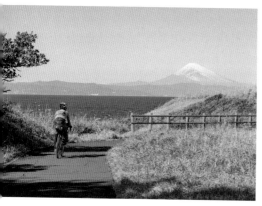

bicycle×camp

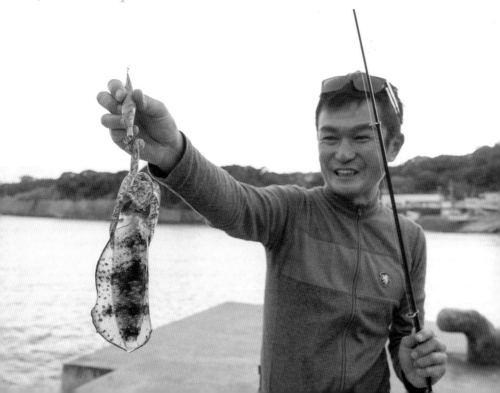

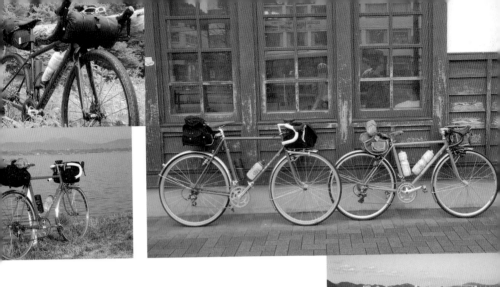

單車×露營沒有固定的模式或規則，
要選擇哪一款單車都可以，
行李的裝載方式也可以隨機應變。
這就是單車露營的樂趣所在。
每一次出發，
都會有不同的發現和體會，
最重要的是能夠樂在其中。

bicycle×camp

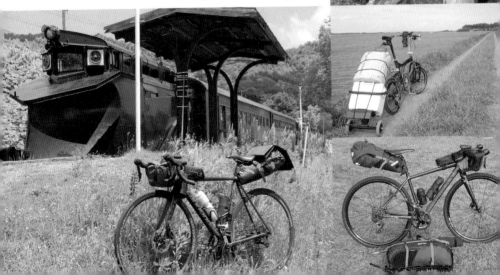

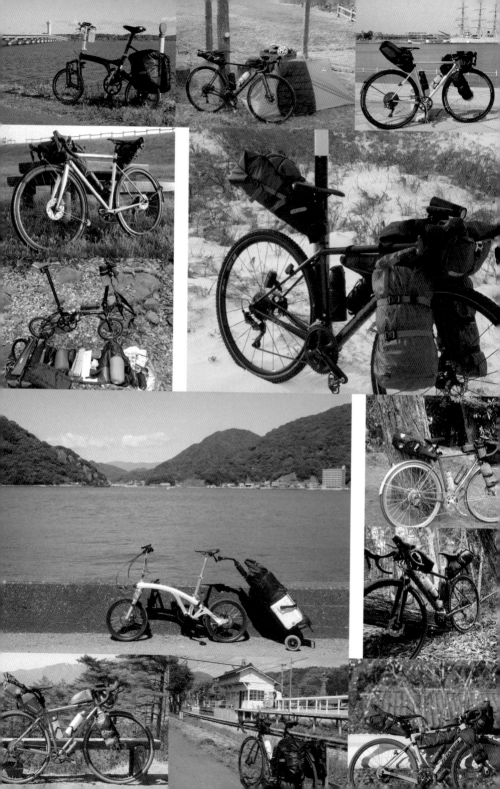

第 1 章

【新手篇】
什麼是單車露營？

contents

第**4**章

【輕量化篇】
打造更輕盈
舒適的
騎乘體驗

【實作篇】
出發吧！
享受單車
露營的樂趣

第**5**章

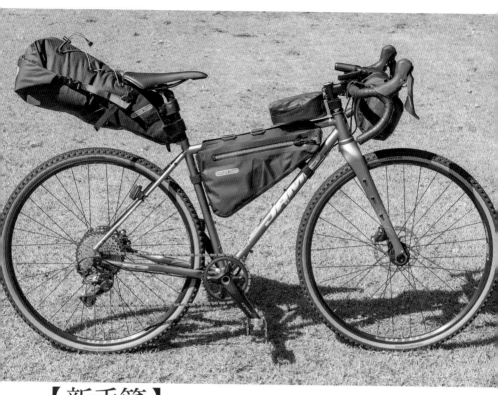

【新手篇】
什麼是單車露營？

白天利用單車自由移動，
夜晚在喜歡的地點搭帳篷過夜。
將兩種看似不相關的活動結合在一起，
創造出一個全新的休閒娛樂活動。
讓我們勇敢地踏出第一步吧！

第 **1** 章

探索單車旅行的可能性

用加法創造
單車旅行的樂趣

騎單車出遊雖然是一項耗費體力的運動，但同時又能享受旅行，這就是它最吸引人的地方。再加上是靠自己的力量移動，與搭車旅行相比也較有成就感。

單車可以裝載行李，帶上補給糧食就不怕騎到一半肚子餓；準備一件雨衣或防水機能外套，就能抵擋小雨和冷風。根據你所攜帶的不同用具，可以無限擴大單車旅行的可能性。例如喜歡攝影的人帶上相機、喜歡釣魚的人帶著釣具，就能在目的地盡情享受每一分秒的悠活自在。

本書要介紹的「加法」概念，就是「單車×露營」。白天時，想騎多遠就騎多遠，晚上挑個喜歡的地方搭建帳篷，就能自由自在地度過，這樣的型態可說是單車旅行的初衷。騎乘在單車上時迎風而來的爽快感，以及夜晚在野外過夜的興奮感，簡直是絕妙的組合。

有人認為，露營是在進行長途旅行時，節省旅費的一種方法，但是現在有更多人是為了在有限的假期裡一次實現兩個願望，於是將單車和露營兩件事結合在一起。不論是騎車和露營，都是出遊的目的，如何讓兩者完美結合也是規劃行程時的有趣之處。雖然，相較於自駕露營或登山露營，單車露營還是屬於少數派，但是它的擁護者正在逐漸增加中。

露營裝備範例

乍看之下露營用品真不少，但是經過妥善收納後，體積會大幅減少。不論是帳篷、睡袋和睡墊，全部都可以裝載在單車上。

單車包的裝載力

不要小看單車的行李空間，只要巧妙利用車架安裝固定，各種不同的用具都可以裝載在單車上，不同的攜帶物品也決定了不同的玩法。

露營是手段也是目的

露營可以提高旅行的自由度。用自己
隨身攜帶的裝備就能過夜，不僅很有
成就感，還帶有一種浪漫的氛圍。只
要裝備夠齊全，還能降低旅行成本，
十分吸引人。不過，這些都只是露營
的附加價值，想要露營的最大理由，
單純就是「好玩」而已。

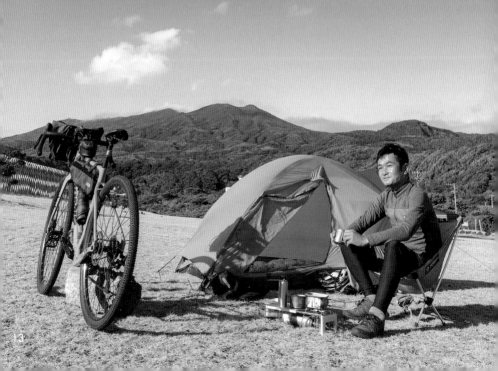

哪一種單車最適合旅行？

如果你家中已經有一台還不錯的自行車，那就別猶豫，立刻出發去旅行吧！這幾年各種單車配件都持續進化中，不論是車包或是吊掛車包的貨架選擇都越來越豐富，任何一款單車都能找到相對應的配件。

這個時代，「裝備不足」或是「自行車不夠好」，都無法成為遲遲不出發的藉口。

單車的款式非常多，有許多車款是針對特定用途設計而成的。例如擅於奔馳在柏油路的「公路車」、穿越在崎嶇路面上的「登山車」，或是介於這兩者之間、騎乘舒適度更優越的「越野公路車」。其實，

裝載露營裝備的各式單車聚集在同一條道路上。挑選旅行用單車時，比起實用性，依照自己的個人喜好挑選更為重要。

不管哪一種車款都可以打造成適合露營旅行的裝備。旅行並不是參加比賽，對於單車的特性與性能不需要太過挑剔。

例如，平常只走柏油路的人而擁有公路車的人，不用重新買一台登山車；如果你已經有一台登山車，

最重要的是要學會如何運用它。當然，在顛簸的道路上騎乘公路車會比較困難，在某些路況不佳的道路上會難以行進，但只要避開這些道路即可。最近還有一款名為「礫石公路車（Gravel Bike）」的新型公路車逐漸流行中，其特色是外表看似是一台俐落的公路車，卻配有可適應顛簸地形的寬輪胎。儘管這款公路車不論在機能或特性上，都可說是最適合露營旅行的單車，但是對初學者來說，你現有的運動型單車已足以應付露營需求。如果打算要買一台新車，可根據自己的喜好為前提來選擇款式與設計，挑選好單車後，再依照自己的需求添加貨架和車包等配件，就是一台隨時能上路的多功能單車了。

鋼管旅行車

來自法國的旅行用車款，兼具剛剛好的運動性能和承載力，專門用來進行長距離騎乘。在1980年代是熱門車款，但現在比較少見。備有時髦的擋泥板和貨架。

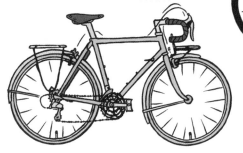

越野公路車

容易操作的一字型扁平把是公路車的特徵。輪胎寬度32mm左右，騎起來的感覺和城市車很像。

折疊單車

輕巧又便於攜帶是折疊單車的最大魅力，可以找到和公路車同等輕快的車款，透過手動折疊即可讓體積變小。

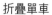

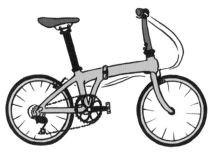

公路車

特色是向下彎曲成羊角型的彎曲車把，方便在騎乘時採取各種姿勢。輪胎寬度只有23～30mm，騎起來的舒適度較低，卻輕快有效率。

登山車

搭載寬度50mm的輪胎，胎紋成凹凸狀，能自在遊走在崎嶇不平的道路和山路。大部分都採用可吸收衝擊力的避震裝置。

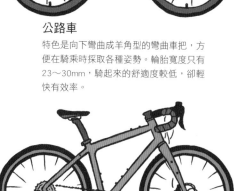

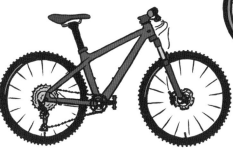

礫石公路車

外型和公路車類似，但是為搭配寬度32～40mm的粗輪胎，車框各部位尺寸都設有足夠的空間，騎在不平坦的砂石道路上也游刃有餘。

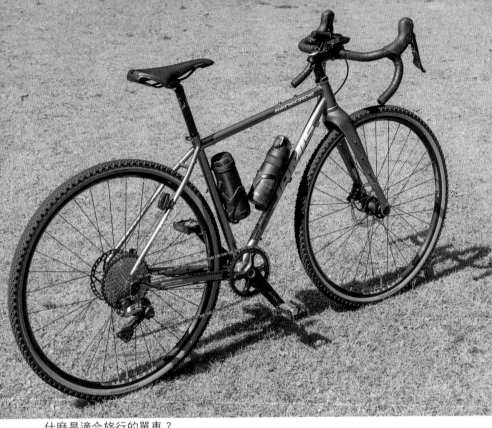

什麼是適合旅行的單車？

上圖為「JAMIS RENEGADE S2」的公路車，具備適合長時間騎乘的羊角型車把、舒適度極高的寬輪胎，還有數個可裝載貨物的貨架孔，是一台非常適合旅行的單車。

單車的構造和性能

不同的輪胎展現了每一款自行車的個性

接下來會告訴大家如何選擇一台適合露營旅行的單車。第一個重點是輪胎，輪胎的尺寸主要由直徑和寬度構成，直徑越大的輪胎越能輕鬆越過路面的高低差，而且由於慣性作用，在有限的功率下也能保持一定的速度；直徑小的輪胎（8～20英吋）則剛好相反，但優點是可自由搭配輪框；除此之外，想要更換輪組（註）時也比較方便，折疊單車就具備這項優點。

雖然輪胎越粗，騎乘的穩定性越高，但是阻力也越大。礫石公路車的輪胎寬度通常是32～40毫米，裝載行李時不僅穩定性高，在任何平

齒比

自行車由前後兩個齒輪搭配而成，齒輪與齒輪之間工作的比例，稱為「齒比」。多段式的後齒輪可同時對應小齒輪（高齒比）和大齒輪（低齒比）兩種變速，前者以提高速度為目的，後者可以減少爬坡時的疲勞感。

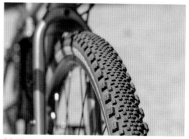

輪胎

車胎越寬，裡面的空氣越多，越能減緩路面帶來的衝擊。如果輪胎的接地面有凹凸不平的花紋，即使行走在有泥土或沙石的崎嶇路面也不容易打滑。

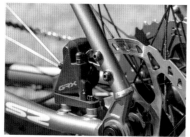

擴展性

如果單車本身具有貨架孔，追加大型貨架或擋泥板時比較方便，車架各處的水壺架底座也可以作為其他用途。

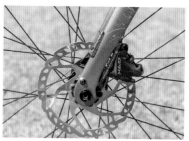

煞車

現在的主流是「碟煞」，只要幾根手指頭的力量就能產生制動能力。長時間使用不容易累，地面溼滑的雨天也不影響煞車力道。

坦的鋪面道路都可以輕鬆騎乘。公路車只有 23～30 毫米的寬度，以追求輕量感和速度感為主，騎乘起來較吃力。登山車輪胎寬度高達 50 毫米以上，雖然適合在險惡的地形上騎乘，但是騎在平坦的鋪面道路上較為吃力。輪胎會直接影響騎乘時的感受，其厚度也會影響輪框的設計，所以輪胎是挑選單車時很重要的環節之一。

考慮到要裝載行李，單車露營建議要找輕齒比且容易煞車（輕按即可）的款式。安裝貨架時通常需要貨架孔，因此如果打算帶上大型貨架包，就需要事先確認清楚單車上是否有足夠的貨架孔。

*編註：自行車的「輪組」就像是單眼相機的鏡頭，可依個人需要更換。輪組包括輪框、花鼓、幅條，藉由這三項零組件的變化，可以打造出不同的騎乘體驗。

快速了解單車的基本裝備

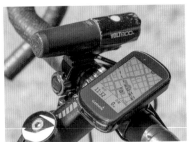

追加自己想要的機能

這是已裝有輕量擋泥板（SKS Speedrocker）的狀態，即使騎過一灘水窪也能避免弄髒自己和單車。

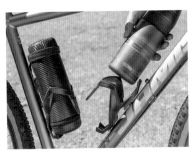

車燈和自行車衛星導航紀錄器

明亮的車頭燈是必備工具。如果有一台自行車衛星導航紀錄器，到當地就可以參考事先標記好的路線。

水壺架

方便用來隨時補充水分，這個空間也可拿來收納小型且重量較重的工具。

確保安全性的同時
追加想要的機能

在開始打包露營裝備之前，有一些準備事項是不可少的。大部分的單車都沒有附車燈和車鈴，而這兩樣配件卻是台灣道路交通安全規則第 128 條規定的必要裝備。根據車種，有些單車購入時甚至連踏板都沒有，照理說根本無法使用。連最重要的踏板都沒有，聽起來好像是廠商不夠周到，但其實這是因為有些單車玩家想要添購自己心儀的裝備，根據不同騎乘的喜好和用途，才能打造出一台專屬於自己的單車。除了上述的必備零件，也要考慮到可能會在雨天或雨天過後騎車，最好加裝擋泥板。

即使買了新車、備齊裝備之後，也不要立刻嘗試需要過夜的露營。首先輕裝在家附近移動、在可當天

18

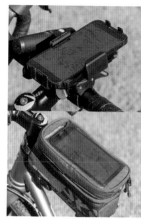

手機架
BUSCH&MULLER手機架和SKS附有手機包夾層
的上管包。注意不要一邊騎車一邊使用手機。

來回的範圍內騎乘，慢慢熟悉車況之後，再進階到過夜旅行。

單車踏板分為一般鞋子就能踩踏的平踏板（傳統踏板），以及必須搭配卡鞋（一種附有連接扣片的單車專用鞋）使用的卡式踏板。經常騎車的單車玩家大多會選擇後者（能夠完全貼合踏板，踩踏效果佳），但是如果要露營，中途下車的時間相對重要，而卡鞋不適合用來走路，可將平踏板一併列入考慮。

平踏板
基本上任何鞋款都可以使用，不過還是建議搭配平踏板專用的鞋子，不僅好走也好踩踏。

自行車騎乘者的裝備
安全帽、手套和護目鏡是缺一不可的防護裝備，穿著單車專用服裝也比較舒服。

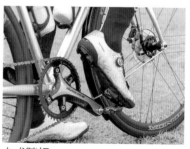

卡式踏板
重視騎乘效率的人可以考慮卡式踏板及卡鞋，站著踩踏或高速轉動時的安全性較高。

善用單車貨架&車包

事先確認自己
需要多大的容量

想要在單車上裝載大量行李，最常見的方法是將車包吊掛在前後車架，或是安裝金屬製的貨架後，再掛上馬鞍包。

由於單車和貨架的款式很多，並非全部可互相通用，最好是到實體商店親自確認，並且委託專家或老手幫忙安裝。只要貨架安裝完成，就可以放上馬鞍包增加容量，要裝入或取出行李都很方便。隨著時代的演變，馬鞍包的款式已經過多次改良，現在只需要一個步驟即可快速裝卸完成。

每一款車包的數量以及安裝位置，會在後面的章節另外說明。基

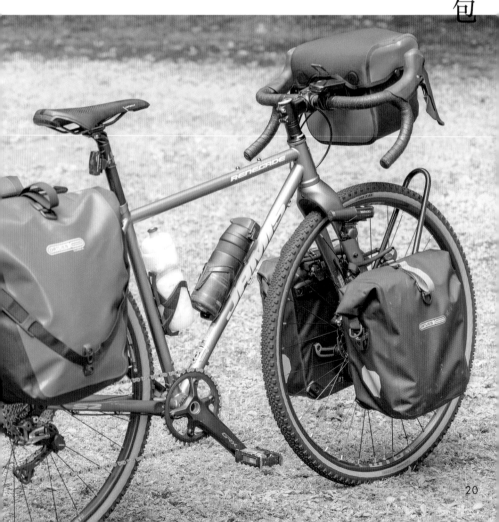

本上，只要在前後任何一個貨架的左右兩邊各裝上一個包，就足以收納小型輕量的露營用具（冬天用的睡袋除外）。考慮到半路上需要隨時拿取的行李（例如補給糧食與拿出相機拍照），通常還會搭配一個掛在車頭的車前包。

在單車前後裝設貨架的實例

德國品牌TUBUS的鉻鉬鋼貨架是萬年基本款，特徵是專門設計成吊掛包包的形狀。

馬鞍包

行李容易放入與取出，也容易從貨架上裝卸。同樣來自德國的品牌ORTLIEB的馬鞍包受到全世界的喜愛。

車前包

安裝在車頭的包款，即使是跨坐在單車上的狀態也容易拿取裡面的物品，用來收納食物和相機都很方便。

超乎你想像的大容量

前方貨架左右兩側配備了容量25L的馬鞍包，後方貨架左右兩側配備容量40L的馬鞍包（圖中皆為德國ORTLIEB品牌），這樣的大容量，除了可以放入一整套的露營用具，還能裝載好幾天分的食物。其實，只要前後其中一個貨架裝上兩個馬鞍包就綽綽有餘。一般來說，左右一體分開的款式稱為馬鞍包、可以只安裝單側的分離型款式稱為側包，但是很多廠商都直接統稱為馬鞍包，所以在本書中也遵循一樣的作法。圖中是將貨架以螺絲鎖孔的正規安裝方法，但是對於沒有貨架孔的單車，現在也買得到利用綁帶固定在車軸上的貨架。

輕裝上路的「Bikepacking」

輕便是最具有吸引力的
新型態旅行

　　「Bikepacking」是最近這五年逐漸流行起來的單車旅遊型態，相對於使用貨架的傳統單車旅行「Biketouring」，「Bikepacking」捨棄了貨架，而是直接將車包綑綁在車架上，據說最初是北美地區的登山車騎乘者，為了方便在荒野中旅行所設計的。將行李用帶子直接綑綁在單車上的運載方式，其實從有單車以來就存在了，但是直到最近，各家單車廠商才開始販售Bikepacking專用車包，然後逐漸演變成一套「系統」。由於省去了貨架，可減少更多重量，也不用擔心貨架的破損和震動，這是

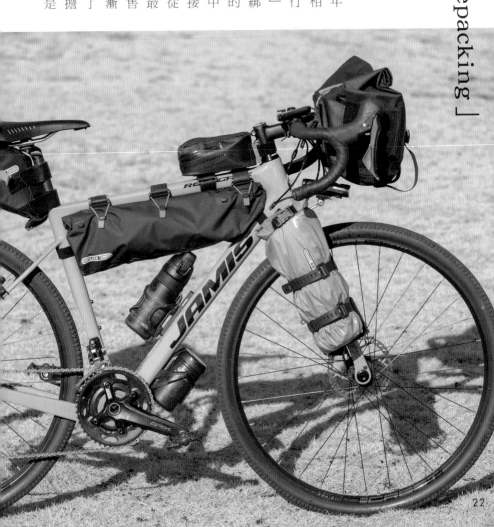

Bikepacking的最大優點。

但是，Bikepacking也有其缺點。做為主要收納的大型坐墊包，如果坐墊下方和車輪之間沒有足夠的空間，就無法順利安裝。此外，如果使用三角包，車架內三角的位置也要夠寬。也就是說，直接將車包綑綁在車架上的Bikepacking，不適用於小尺寸的車架。

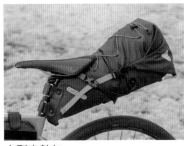

大型坐墊包
至少可以裝入15L以上的物品。雖然包包會向後突出，不過只要確實固定好，行進中不會受到影響。

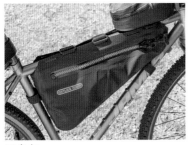

三角包
挑選與車架尺寸和形狀相符的車包。有剛好符合內三角大小的包款，也有方便同時放置水壺的細長型款式。

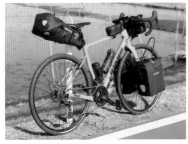

也可以和車架併用
號稱可以輕裝出發的Bikepacking，如果搭配使用前車架或馬鞍袋，就能擁有更多裝載行李的空間。

利用單車的「空間」
裝載行李的概念

Bikepacking的收納特色，是將單車本身的構造所產生出來的空間利用到極致，例如坐墊下方或主車架三角處。因為這兩個位置都很靠近最重物體，也就是騎乘者本身，和一般的單車貨架相比，重量上容易取得平衡，騎起來也更輕快。但是每個車包都有容量限制，如果想要攜帶大型露營用品，可在單車前叉安裝貨架，以補足載貨空間。坐墊包上面的彈性繩用來固定暫時脫下的手套或溼的雨衣很方便，建議不要在上面放其他物品。

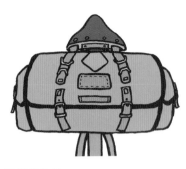

圓筒坐墊包

坐墊後端如果有扣環，可以將大型包款橫向安裝在坐墊後方。這是英國車採用的風格，最具代表性的是英國品牌Carradice的包款。

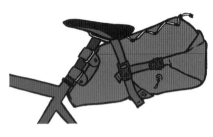

坐墊包

原本安裝小型包包是主流，以便放入預備內胎等小東西。這幾年大容量的包款開始普及，是單車露營不可或缺的要角。

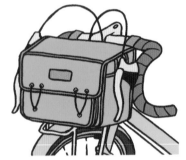

方形車前包

兼具大容量與實用性的包款。鋼管旅行車車款有前貨架支撐，不過現在也有利用轉接架吊掛的款式。

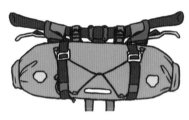

車前圓筒包

這款也是單車露營時的基本裝備。缺點是容量大卻不易拿取，也會受限於車把寬度。

帆布側包

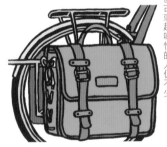

相較於從前，現在使用帆布包的數量已經很少了，但是帆布製的傳統側包依舊健在。由於安裝側架的位置較低，使用起來會衍生不少問題，但追求復古或趣味性的人仍不少。

馬鞍包

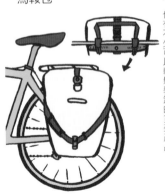

想要增加行李容量，就少不了馬鞍包。不過由於增加了寬度，騎起來沒這麼輕快。除了包包之外，也有不少可以輕鬆裝卸的貨架產品。

24

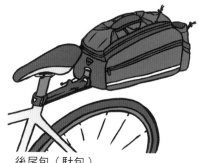

小徑車專用包

市面上有針對款式獨特的小徑車（輪胎尺寸小於20吋的自行車）所設計的包款，最知名的就是英國品牌「BROMPTON」，是很多露營旅行玩家的首選。

後尾包（馱包）

利用連接在座桿的專用後貨架，雖然使用起來方便，卻不如有大容量的坐墊包。

上管包

容量雖然較小，但是可安裝在最方便的位置。用來存放補給糧食或小東西相當好用，但由於騎乘途中雙腳容易碰到，反而有人不喜歡。

三角包

即使有較重的行李也不太會影響騎車，跨坐在車子上方也能輕鬆拿取。雖然是理想型的包款，但是要找到100％符合自己車款的商品不太容易。

各種單車包款的特徵

單車露營的特色是同時使用幾個大小不同容量的車包，根據行李的數量確保總容量，並考量每一個包款的實用性。小徑車的專用包款當中，也有尺寸能大到裝入所有的露營用品的款式，不過少之又少。

	容量	輕量性	便利性	騎乘時的穩定度
坐墊包	★★★	★★★★	★★★	★★★★
圓筒坐墊包	★★★	★★★	★★★★	★★★
車前圓筒包	★★★★	★★★★	★	★★★★
方形車前包	★★★★	★★★	★★★★★	★★★
馬鞍包	★★★★★	★★★	★★★★	★★★
帆布側包	★★★★★	★	★★★	★
後尾包（馱包）	★★★	★★★	★★★★	★★★
小徑車專用包	★★★★	★★★	★★★★★	★★★
三角包	★★	★★★★	★★★	★★★★★
上管包	★	★★★★★	★★★★	★★★

根據單車的特性打包行李

世界上有專為露營旅行
設計的單車嗎？

　每一款單車在設計之初，都已經設想好它的用途了，例如運動強度、適合平坦或顛簸的路面、有無裝載行李、是否需要折疊功能等等。但是說到「露營旅行專用」的自行車，除了極少數的特例車款，可以說是幾乎不存在。

　特別是一些大廠牌的市售商品，根本沒有以露營旅行為主要用途的車款。不過，這一點也不奇怪，因為每個人的露營方式都不同，即使真的能找到號稱「露營專用」的車款，也未必適合每個露營玩家的需求及喜好。

　如果減少露營裝備就能輕裝上

露營旅行用傳統單車

法國的旅行用單車之中，有一款名為「camping」的特殊款式。曾經有單車大廠牌參與量產製作，但是現在只能透過特別訂製才能買到。

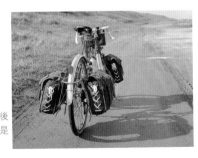

傳統單車的特徵是在貨架下方接上框架，然後在框架上吊掛側包。看起來好像很穩定，但是對車架的負擔很大，行進中容易晃動。

路，幾乎跟當日來回的行程沒有差別，因此即使是一百公里以上的長途騎乘，也能夠加上露營行程，這種情況下，建議使用公路車會比較適合；相反地，如果想要帶上桌椅等大型行李增添露營樂趣，或是想要攜帶單眼相機或釣具等物品，負重就會增加，雖然無法騎得又快又遠，但是卻能悠閒地配合自己的步調前進，這種情況下，方便搭乘大眾交通工具的折疊單車，就成為最適合的車款（請參考第138頁）。

以下介紹我目前為止的單車露營旅行經驗中，十分好用的單車打包法。任何一款單車都適用，讀者可自由選擇自己喜歡的方式。

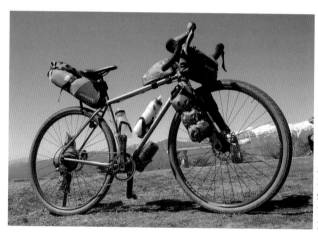

礫石公路車是近年最新型的萬能旅行單車

雖然可以安裝貨架使用，但是更適合輕量化的Bikepacking。車包統一使用同一個品牌，看起來十分俐落強悍。礫石公路車的變速器（如SHIMANO GRX）有著寬齒域規格，可承載較重的行李。

礫石公路車的優點之一，是輪胎的選擇十分豐富。選用越寬的輪胎，越能享受在荒野林地裡穿越的快感，而較細的輪胎則可以在平坦道路上快速奔馳。

礫石公路車還能進一步細分為不同車款，有類似公路車一樣的輕快款式，也有以登山車的功能為主，適合行走於砂石顛簸路面的車款。

先確定行李數量
再挑選車包

如果單車旅行要帶上行李（一般來說都是露營裝備），首先要確定行李的數量。理論上，請先挑選可以容納這些行李的包款，下一步再尋找能順利安裝這些車包的單車。

為什麼不建議先選單車，再選擇適合單車的車包呢？因為一定要先確定車包裝得下所有必需品，這才是單車旅行能夠成行的關鍵。萬一先購入單車，單車卻無法裝載行李，那也沒有意義。

然而，真正進入打包階段時，還是必須根據行李內容做出取捨，想要兩全其美地使用單車和車包，就必須做出一些妥協，捨棄一些物品或是重新購買更小、更容易收納的用具。

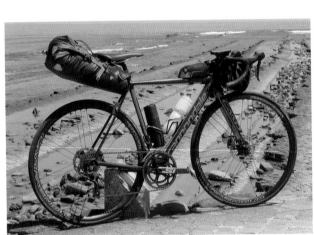

**公路車適合
以速度為前提的
旅行**

夏天行李較少，重量能控制在4公斤以下。如此一來，細輪胎的公路車就能更穩定的行進，長途騎乘也不成問題。

想要讓公路車騎起來更輕快，露營裝備的輕量化和小型化是必要的。如果同時要有舒適的露營，就需要花費一點心思。

每天騎乘150公里的距離再加上露營，幾個星期就能完成縱貫日本之旅。我大約花了一個月完成了長達4200公里的旅行。

28

折疊單車更方便
裝載行李

車輪小一號的折疊單車，其實可以收納的空間更多。準備一個容量35L的防水包，就可以收納所有露營用品。

就連體積較大的旅行帳篷也可以毫不費力地裝入，可以度過一個舒適的夜晚。

選擇大包款，露營用品的選擇性就會增加。

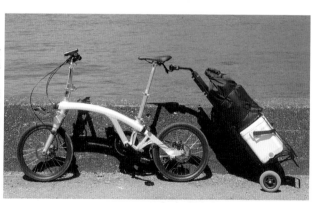

大型的行李就
交給拖車

小徑輪胎的單車很適合使用拖車。行程中如果要搭乘大眾交通工具，選擇細長的款式會比較方便搬運。媲美汽車露營的大型行李，也能輕鬆裝載在拖車上。那麼，遇到上坡怎麼辦？當然要避開囉！

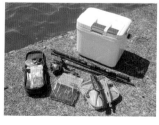

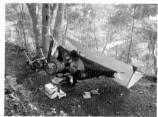

釣魚用的保冷箱，保冷效果極佳。建議使用9L左右的容量。

騎單車也可以帶上保冷箱，推薦給愛喝啤酒的騎乘者。

聰明分配車包的位置與數量

分散還是集中？
以自己的喜好為前提

如果是登山露營，擁有一個容量50L以上的大型後背包，就可以一次收納所有必要的裝備。但是說到單車旅行，不論你是採用貨架裝載或Bikepacking的輕裝模式，都必須同時使用好幾個小型包包。

在這裡我們要探討的是，車包要裝在單車哪個位置？如果採用「前後左右兩邊貨架＋車前包」的配置，這五個地方加起來已達到最大容量。其實，只要前後其中一個貨架左右兩邊都裝上車包，絕對足夠放入所有必要的裝備。但是，Bikepacking的每一個包款都偏小，車包數量自然也會增加。

車包要裝載在單車前面或後面，一直以來都是大家爭論的議題。裝載位置的高低似乎也很重要，但是我實際嘗試過好幾種方法，得到的結論是──不管是要裝載在前面或後面為主，依自己的習慣決定就好，也不用拘泥於一定要放在低重心的位置。

以相同的行李數量來說，增加車包的數量並分散在前後，騎乘時比較容易保持平衡，但是相對地要多花錢買車包（所以Bikepacking的成本比較高），而且很容易忘記東西放在哪裡。使用後貨架的最大好處是容易安裝大型車包，在後貨架左右兩邊各裝上一個馬鞍包＋車前包，是這幾年最常看到的模式。

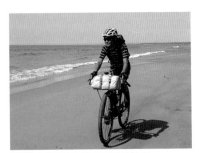

藉由車包的數量補足容量
如果懂得善用多個車包，在露營區要紮營或撤營（特別是後者）時就可以更順手。

利用大容量的車包降低數量
只要安裝一款稱為「Porter Rack」的大型前貨架，幾乎可以在上面堆放所有的行李。

30

無貨架的裝備範例

少了貨架可減輕重量，也不用擔心貨架損壞。車包不會左右突出，騎乘時容易取得平衡，即使途中路面出現明顯的高低差也能放心越過。不過缺點是如果車架尺寸過小，大型坐墊包或三角包就不容易安裝，容量上也有限制，必須挑選小型的露營用具。

有貨架的裝備範例

若使用貨架就可以裝載大容量的車包，不用擔心車架的尺寸大小。有一個說法是，將行李主要放在前貨架有利於上坡，但是卻容易影響車頭的操控。現在的單車車架剛性強（剛性指抵抗變形時的程度），在後貨架堆載全部的行李也不怕。只是如果包包吊掛的位置太低，容易造成車架負擔。

龍頭包＋上管包＋小型坐墊包

合計容量 10L～

龍頭包＋上管包＋大型坐墊包

合計容量 20L～

龍頭包＋上管包＋三角包＋大型坐墊包

合計容量 25L～

龍頭包＋前叉包×2＋上管包＋大型坐墊包

合計容量 30L～

小型前貨架＋後貨架＆車前包＋後架馬鞍包×2

合計容量 30L～

大型前貨架＆車前包＋前架馬鞍包×2＋坐墊包

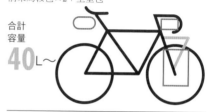

合計容量 40L～

大型前貨架＋後貨架＆車前包＋馬鞍包×4

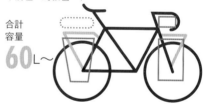

合計容量 60L～

附橫桿的前後貨架＆車前包＋坐墊包×4

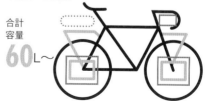

合計容量 60L～

騎單車時該不該背負行李？

如同徒步旅行的人，騎單車時當然也可以選擇使用後背包，這是最簡單就有大容量收納的方法，單車不在視線範圍內時也不用擔心行李失竊。每個人應該都有一個後背包，把手邊的後背包直接拿來用也可以省下一筆經費。但是，騎車畢竟和徒步旅行不同，以後背包為主的露營旅行，有很多辛苦的地方。

首先，長時間背負行李容易對肩膀和腰部造成負擔。即使走路時沒有感覺，但是以騎單車的姿勢再加上背包內的重物，對騎乘者來說根本是超負荷，如果遇到天氣炎熱的夏天，容易流更多汗。一般背包的

重量大約只有 2～3 公斤，平日背起來覺得很輕鬆，但是露營用品一定會更重。若堅持使用後背包，建議將比較重的行李掛在單車上，另外準備一個可收納的折疊後背包，以便裝入突然增加的行李，例如在

當地購買的食物或伴手禮等等。最好不要帶登山時使用的大背包，以免裝進更多東西。

不過，其實後背包的優點也不少。即使是 20 L 左右的小型後背包，和單車的車包相比，尺寸還是

背部是最簡便的行李空間

後背包以CP值（大容量收納）來說是很好的選擇。雖然在單車上吊掛車包是最基本的作法，但是使用後背包的人也很多。

比較大，可以輕鬆收納長度較長的營柱。如果裝進體積大重量卻很輕的睡袋，就能降低身體的負擔。行走在未鋪裝的顛簸道路時，想要更輕鬆自如地操控單車，可減少吊掛車包數量、改為背上後背包也是很有效的方式。

不僅是露營旅行，基本上騎單車時，建議把行李全部收進單車包。因為長時間背負重物騎車，容易對身體造成負擔。話雖如此，如果騎乘者能夠接受，使用後背包仍是一個可行的方法。選擇騎乘單車時使用的後背包時，建議挑選輕量又透氣的款式。

後背包的優點

方便收納長型的物品，如帳篷的營柱和釣竿。此外，由於騎乘途中不易受到路面衝擊，也適合收納電子產品。

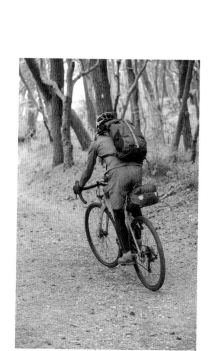

對騎乘時的影響

騎乘在未鋪裝的山林小道時，掛在單車上的車包越少，騎起來就越輕快，這時就是後背包派上用場的時候。

暫時背著很方便

實際上在露營旅行時，會需要搬運因採買食材等額外增加的行李，這時大部分會使用可收納的折疊後背包。

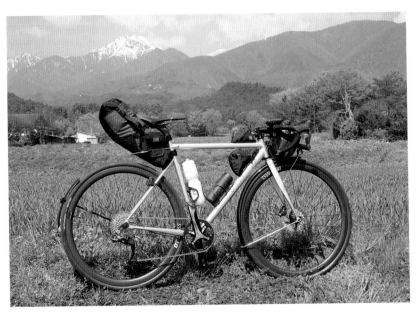

理想的單車與
車包組合

　　如果對單車一直保持熱愛，終究會想要客製化一台專屬於自己的自行車。台灣身為自行車王國，擁有在其他國家都很少見的單車工作室（主要是針對單車競賽的需求），可以根據各種需求客製化單車，如同設計一棟自己的房子一樣，你也可以為自己打造出獨一無二的單車或車包。

　　客製化的魅力在於能依照自己想要的單一目的設計單車。除了可以根據經常騎乘的路況或行李數量搭配適合的組件之外，不需要的功能也能除去不使用，連車架的形狀也能依照車包的位置需求做出各式各樣的改變。不管你是小個子或高個子，如果在市面上出售的單車中找不到適合自己的尺寸，客製化單車就是最好的選擇。

　　不過，客製化的商品在通用性上就沒這麼廣泛，可能無法購買市售商品直接套用。

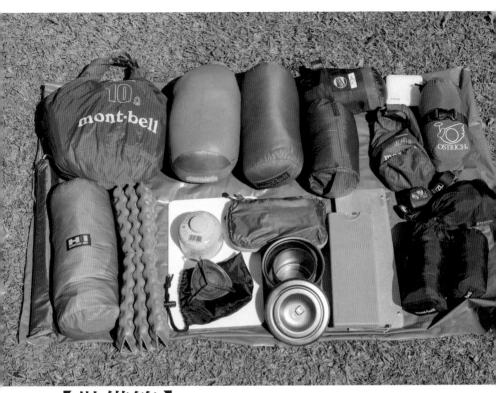

【裝備篇】
單車露營的
必備工具大解析

有別於徒步旅行與開車露營，單車露營最重視輕量化。
方便裝載在單車上，一個人也能輕鬆紮營和撤營是挑選重點。
在這個章節裡，找到最適合你的裝備吧！

第 2 章

深入探討各種露營型態

擁有開車露營的自由，
也有徒步露營的自在

根據交通工具、使用人數和紮營地點，你可以嘗試各種不同型態的露營。利用汽車當作主要交通工具的露營，由於通常會攜帶大量裝備，到了露營區之後，可以營造出和家裡一樣方便又寬敞的空間。但是另一方面，攜帶越多大型裝備，紮營或撤營時都是一項大工程。

而和汽車露營完全相反的就是登山露營。姑且不論從哪一條路上山，在山裡面只能走路。後背包裡收納最基本的露營裝備，並且在可能遇到強風或低溫的環境下搭帳篷過夜。如果山中沒有任何販賣食物的商店，就必須自己準備幾天份的

基本上必須獨力完成的「單人露營」

開車露營通常會攜帶大量裝備，可以實現多人共享大帳篷的家庭露營。但是單車露營是需要靠自身力量移動的旅行，基本上就是使用最精簡的裝備進行單人露營活動。就算有一起行動的夥伴，但因為大部分的工具都無法共享，其實就是單人露營大集合而已。

糧食。

單車露營的便利性和自由度介於汽車露營和登山露營之間，因為需要靠人力搬運，可以攜帶的物品有一定限制，單車露營的裝備當然要比開車露營來得簡樸許多。就算是成群結隊，大家都是各自帶著自己的裝備，這個部分卻和登山露營比較類似。

另外，騎乘路線基本上是沿著一般車道，食物可以在路途上購買，也可以抵達露營區後再去採買；遇到天氣不好的情況，可以立刻撤退到市區的旅館住宿，這個部分就和開車露營一樣自由且方便。同時擁有便利性和自由度，這就是單車露營最棒的地方。

講究露營的品質

即使是一個人露營也要講究舒適度。只要準備好空間寬敞的帳篷、露營椅、用餐桌，不僅就跟住在旅館裡一樣方便，還能享受被大自然包圍的時光。

團體行動也是單人露營

共享裝備的團體露營並不適合單車騎乘者。基本上就算是團體行動，每個人都是以一個人的裝備進行單人露營。

追求騎乘時的輕便

選擇最簡易輕量的露營裝備，就能提升騎乘速度，拉長騎乘距離。裝備少的另一個優點，是紮營或撤營時都更為省時省力。

必要還是想要？
根據個人的需求挑選

所謂露營，就是將日常生活中的食衣住行在戶外重新呈現的一種娛樂活動。想要度過一個舒適的夜晚，以下列出的二十多種用具都是必需品。如果平常有在登山，其中許多工具都可以直接拿來使用。如果要全部添購，建議爐頭和炊具這兩樣烹調用具絕對不可少，如此一來，即使是一日來回的行程，也能享受到野炊的樂趣。

同樣機能的商品，最好選用體積小又輕巧的款式。扣掉冬天用的睡袋，帳篷是最貴的裝備，重量不到一公斤的極輕量款式就高達五萬日圓（約台幣一萬兩千元）。如果想

重量基準	價格基準（註）	參考頁面
900～2000g	1萬～5萬日圓	P40
80～200g	100～4000日圓	P45
300～1500g	5000～8萬日圓	P46
200～500g	2000～3萬日圓	P48
20～400g	200～3萬日圓	P51
30～300g	100～400日圓	P51
20～300g	100～3000日圓	P110
50～600g	2000～8000日圓	P52
20～100g	0（使用現有品）～3000日圓	P54
20～200g	100～2萬日圓	P55
0～200g	0～1000日圓	P54
50～100g	100～1000日圓	P55
80～400g	100～5000日圓	P74
0～1000g	100～1萬5000日圓	P55
50～400g	100～3000日圓	P55
20～100g	1000～8000日圓	P55
0～800g	0～4萬日圓	P59
0～500g	0～3萬日圓	P135
300～600g	5000～4萬日圓	P59
80～200g	100～3000日圓	P33
100～200g	0～1000日圓	P133
200～500g	0～5000日圓	P60
300～700g	3000～9000日圓	P138
300～500g	3000～1萬日圓	P82

註：日幣價格＝台幣×0.22（2024年5月匯率），1萬日圓大約為台幣2200元。

露營必需品

總結十多年的經驗，我整理出以下裝備清單，以便大家有一趟舒適的單車露營。如果你注重輕便性，裝備合計重量大概會在4公斤以下；如果你更重視價錢和使用起來的順手度，而願意攜帶大件的用品，重量可能會重達12公斤。雖然輕巧的裝備不見得全都是高價品，但兼具輕巧性和機能性的商品價錢確實昂貴。開始露營需要的預算大約是3萬日圓到40萬日圓之間，幅度很大。野炊用具可依個人喜好挑選，防寒衣依照季節調整即可。

間荷包就空了。

外用品可供選購，讓人在不知不覺近在日本，連百元商店也有不少戶找得到台幣三千元以下的商品。最達兩公斤，網路上或戶外用品店都以帳篷來說，如果能夠允許重量自己的預算額度了。

能買到最理想的裝備，剩下的就看專業的工作人員（這很重要），還用品專賣店準備沒錯。除了可以請教要這類高規格的商品，走一趟登山

品項	選擇重點&注意事項
帳篷	基本上使用自立雙層帳
地布（地墊）	放置在帳篷和地面之間的布墊，防止帳篷底部弄髒或弄溼
睡袋	符合季節與環境，保暖效果足夠的睡袋
睡墊	鋪在睡袋下方，可隔絕凹凸不平整的地面，也有防寒的效果
爐頭（烹調用火爐）	適合單人用的小型款式
爐頭用燃料	根據爐頭種類，有瓦斯、固體燃料塊、煤油等選擇
擋風板	立在爐頭周圍擋風用
炊具	可直火加熱的大小組合鍋具
餐具	湯匙、叉子、筷子等等
刀子	小刀用來切菜，大型刀具用來劈柴
調味料	依照菜單準備鹽、胡椒和沙拉油等等
砧板	推薦B5左右的小尺寸
桌子	堅固的鋁製品或輕量樹脂製品皆可
椅子	不是必需品，但有的話比較方便
營燈	天黑後必備的照明器具
頭燈	戴在頭上即可照亮視線前方，雙手可自由活動
換洗衣物	夏天一定需要，冬天衣服較佔空間則可捨棄
防寒衣	紮營後要穿的羽絨外套以及其他保暖衣物
雨衣	兩件式雨衣最佳，防寒時也很好用
可收納後背包	用來收納和搬運臨時增加的行李
防蚊液	初夏～初秋時節，低海拔露營的必需品
行動電源、充電器	依照使用的電子儀器準備
車袋	搭乘火車等大眾交通工具時使用
工具類	預備套管、充氣幫浦等單車相關工具

帳篷的種類與挑選方法

打造出一個舒適美好的移動城堡

帳篷是露營的必備品，主要作為居住空間使用。挑選帳篷時，要依照可能使用的人數、結構、重量和收納尺寸為基準。

帳篷的使用人數關係著重量與收納尺寸。單車露營基本上只有自己一人，所以就只有「單人用」這個選項而已。有些人認為即使只有一個人也應該購買兩人用的帳篷，住起來更為寬敞舒服。但是當你買齊全部的裝備，就會發現兩人用的帳篷不僅體積大，重量也很可觀。如果經常有機會和另一個人一起露營，可以買兩人以上的帳篷備用，但是對於單車露營者來說，還是最

自立式雙層帳篷是經典款

日本品牌ARAI TENT的「TREK RAIZ 0」可以說是輕量帳篷中的模範生，長時間受到許多人的喜愛。重量只有1250公克，是一款經典長銷型商品，一點都不輸給最新款式。

通常大家不會選在刮著強風的雪季裡露營，所以一般的四季雙層帳皆可用。

雙層障由「內帳」和「外帳」組成，在內帳入口處有一個稱為「前廳」的空間，用來放置行李或當作準備料理的空間都很方便。

上，就很難收進單車包裡。

品，但是如果營柱超過 40 公分以

寸。雖然後背包可以收納長型物

小，但要特別注意營柱的收納尺

很輕，相對的收納尺寸也會比較

是輕量帳篷。如果內外帳的重量都

斤以下的單人用雙層帳，就稱得上

至於重量的部分，總重量在 1.5 公

空間再擴大。

加輔助營柱組成 H 型框架，將居住

性極高。有些款式甚至可以透過追

打營釘也能穩固地搭建起來，通用

內帳，還能預防反潮現象。即使不

也十分廣泛，下雨天不用擔心淋溼

型式的帳篷搭設起來很簡單，用途

內帳，在上方覆蓋一層外帳，這種

叉成 X 型，接著搭出一個半月型的

雙層帳的結構是先將兩根營柱交

比較輕鬆。

建議使用單人用帳篷，裝載行李時

用H型框架擴展空間的旅行用帳篷

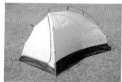

圖為日本品牌mont-bell的 Moonlight Tent 1（月光帳1 型）。和登山用帳篷相比稍重 了一點（約1.7公斤），但是 不用擔心下雨，舒適度就像待 在室內一樣，價格也合理。

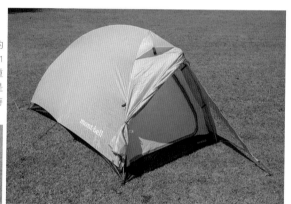

可愛的印地安錐形帳篷

搭設方法簡易的印地安帳，只 要使用一根營柱就能撐起一大 片帳幕，相當有人氣。內部寬 敞舒適，但要確實打好營釘， 否則很難站立。

最適合單車露營的帳篷

這幾年戶外用品有顯著的升級進化，特別是帳篷，甚至還有主打「單車專用」的款式。但是，有許多單車商品因為過於標新立異，反而給人適得其反的感覺，例如把單車的一部分當作營柱使用，其實並不會減輕多少重量，事實上還是登山用的帳篷比較好用。在現有的單車帳篷中，下圖的Nemo Dragonfly Bikepack 1P（一人輕量單車帳篷）就是十分出色的商品。鋁製營柱可折疊到只剩30公分，能夠和內外帳收納在同一個袋子裡，簡直是完美的商品。

若要以輕量化為前提考量，還是最推薦登山用帳篷。目前市面上已可購得不到一公斤的雙層自立帳。

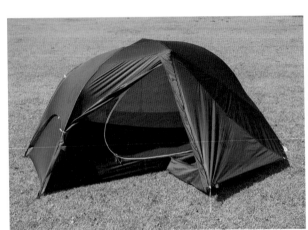

單車旅行用的
高機能帳篷

Nemo的Dragonfly Bikepack 1P（一人輕量單車帳篷）是針對單車旅行設計的稀有款式。一整組重量約1.3公斤，不能說是極輕量款，但是營柱很短，因此容易攜帶。內帳採用網眼質地，十分透氣涼爽，但相對地不適合在冬天時使用。

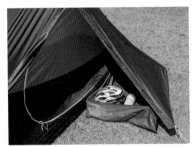

備有前廳空間，可以用來收納安全帽和鞋子。即使這趟旅行有很多行李，帳篷內部使用起來還是非常寬敞。

透過追加輔助營柱，能讓上方有更寬敞的空間。還設計了用來放置眼鏡等小物的收納袋。

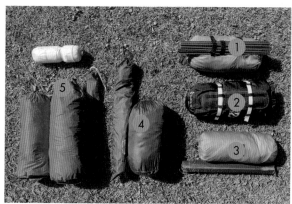

收納尺寸與重量

① ARAI TENT的TREK RAIZ 0，營柱長度為38公分，可收進三角包裡，重量約1.3公斤。

② Nemo的Dragonfly Bikepack 1P，營柱短是它的優點，重量約1.3公斤。

③ HERITAGE的HI-REVO，收納起來十分小巧，重量不到1公斤。

④ mont-bell的Moonlight Tent 1，由於營柱長達50公分，老是煩惱該如何打包。重量約1.7公斤。

⑤ tent-Mark DESIGNS的印地安帳。不僅體積大，且重量高達2公斤，想有寬敞舒適的空間時才會使用。

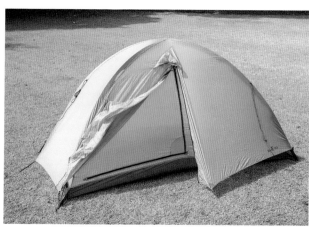

登山用的極輕量帳篷

HERITAGE的HI-REVO，以雙層自立帳來說是最輕等級，重量只有960公克。質地輕薄、營柱細，使用起來要特別小心。但是對於想要減少行李又不想放棄帳篷的騎乘者來說，是最適合不過的商品。

入口處只有一扇帶一小塊網眼的門片，即使夏天用不夠通風、冬天用又太冷，但是因為輕量性極佳，還是有不少擁護者。

內外帳的質地只有15D（D＝丹尼數，丹尼數越低，帳篷越輕薄），薄到幾乎可以看到手。不過只要紮營的方法確實，就能耐強風。

搭設帳篷的順序與要點

搭設單人帳篷本身沒有什麼太難的技巧，頂多是營柱的形狀和固定帳篷的方法有點差異（用帳篷上的扣環固定營柱，或是將營柱穿過縫合在帳篷的套管）。

但是，搭設帳篷的位置要慎重挑選，並不是任何一個露營區內的空地都適合紮營。一旦帳篷搭設起來之後，大概有12小時以上會待在那裡，所以找一個舒適的地點很重要，我在本頁下方整理出六個決定紮營位置的基本重點，請大家務必注意。

實際上，當你抵達露營區時早已經有其他人搭好帳篷，最好的位置很可能已經被挑走了，請以這六大重點為前提，選出最好的位置即可。另外，如果旁邊是陌生人，在顧及隱私之下，要保持帳篷之間的距離，或是將入口的位置錯開。

自立式帳篷在搭設完成後仍可以抬起來移動，將睡袋和睡墊放進去之前，可以先進入帳篷內部確認位置是否妥當。有可能明明選了一處平坦的地方，但實際躺進去以後，卻感覺地面傾斜或者地上有異物。還有很重要的一點，夏天時要找通風良好、冬天要找防風的位置。

這個位置真的沒問題嗎？拿出帳篷前再仔細觀察一下地面與風向等要素。如果旁邊有樹可以停靠單車就更好了。

決定紮營位置的要素

地面平坦	地面乾燥	風向（出入口位於下風處）
地上沒有異物	和炊事亭、廁所的位置關係	停放單車的地方

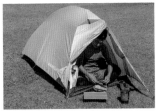

1 攤開帳篷本體

單人用帳篷基本上都很輕，跟揮動旗子的方法一樣，很容易就能展開。遇到強風時小心不要被吹走。

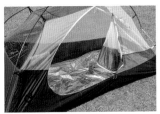

完成

如果是在條件較佳的露營區，幾乎不需使用到外帳的營繩。

2 連接營柱

營柱裡面附有彈性繩，很容易就可以連接起來。營柱接上後會越來越長，小心不要打到周圍的人。

鋪上地墊

一般是鋪在帳篷下方，但我個人習慣在帳篷內鋪上緊急求生毯，看起來比較明亮。

3 將營柱套進帳篷本體

圖中為mont-bell的Moonlight Tent，是將營柱扣在塑膠鉤環上，撐起內帳。如果是套管式設計，則是將營柱穿過帳篷側邊的套管。

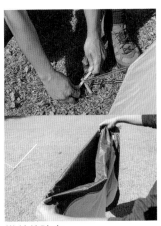

撤營的訣竅

（上圖）將營釘勾在另一個營釘上較容易拔起。（下圖）將帳篷底部對折，髒汙就不容易散開。

4 蓋上外帳

注意不要搞錯正反面。若遇到強風，先將內帳用營釘固定好。蓋上去之後，可利用帶子調整鬆緊度，讓外帳不要出現皺褶。

5 將營釘打入地面

在內帳的四個角、外帳的前後門和底部兩邊都以45度角打入營釘，地面如果太硬，可用鞋子輔助（如果沒有營槌的話）。

睡袋的種類與挑選方法

選擇符合氣溫的睡袋
助你一夜好眠

在戶外能否睡得溫暖又舒適，取決於睡袋的保暖效果。如果能一夜好眠，就能確實恢復體力。

攤開後的睡袋之所以會變得膨脹鬆軟，是因為內部密封的羽絨吸進空氣，而被隔絕的空氣就是最佳的保暖和隔熱材料，所以光靠體溫就會感覺溫暖。羽絨的品質和含量越高，就能夠容納越多的空氣，因此品質較好。羽絨含量會用「公克數」表示，而羽絨的品質則是用「膨脹係數」表示。膨脹係數低的羽絨，其羽梗含量高，所以保溫效果較差。

品質較好的睡袋，大部分採用

根據氣溫使用
不同的睡袋

睡袋主要分為三種類型。最左邊的是夏季用，最低使用溫度8度；中間是0度；右邊是零下15度，沒有一個四季通用的睡袋是最令人煩惱的事。

睡袋的對應溫度與重量‧收納尺寸

商品名稱	最低使用溫度	重量	收納尺寸
Air Dryght 140	8度	300g	Ø10×18cm
Air Dryght 290	2度	560g	Ø14×24cm
Air Dryght 480	零下6度	870g	Ø16×32cm
Air Dryght 670	零下15度	1,070g	Ø20×34cm
Air Dryght 860	零下25度	1,330g	Ø21×37cm

以上資料摘錄自睡袋廠商「ISUKA」

睡袋的保暖效果和重量與收納尺寸成正比。可以將兩個睡袋套在一起，或是在睡袋裡加上睡袋內襯也能增加保暖效果。

600～700以上膨脹係數的羽絨。除了羽絨，也有價格較便宜的化纖睡袋，但是收納後的體積和重量都不及羽絨輕便。因此，雖然化纖睡袋有不怕溼的優點，大多數人還是會選擇羽絨睡袋。

不過，保暖效果好的睡袋收納時體積又大又重。羽絨含量和質量直接影響價格，含量多、品質好的睡袋自然價錢也高。最理想的情況是，可以根據氣溫使用不同睡袋，但如此一來就要準備好幾個睡袋，而且每家廠商對於「舒適溫度」和「最低使用溫度」的標示都不同。

根據台灣的氣候環境，建議可以準備一個最低使用溫度8度左右的夏季睡袋，和一個可耐受0度左右低溫的冬季睡袋，基本上已可應付一整年的露營。如果只使用夏季睡袋，可以搭配發熱衣一起使用，也足以應付0度以下的氣溫。

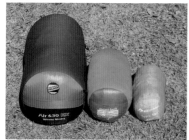

不同的收納尺寸

收納時體積小是羽絨睡袋的特徵，但是最低使用溫度每降10度，體積就可能大一倍。

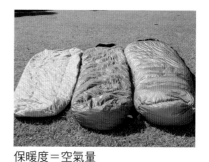

保暖度＝空氣量

乍看之下幾乎相同的三個睡袋，只要比較體積就可分辨出差異。這是因為羽絨的含量不同，羽絨量越高的睡袋，保暖性能越好。

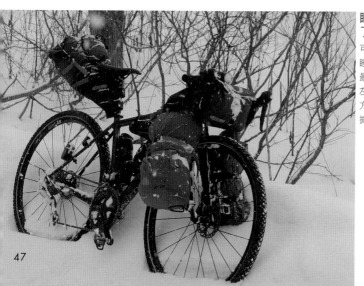

睡袋的體積決定了旅行裝備

可耐受0度以下低溫的睡袋，將是單車旅行中最大件的行李，可以如左圖在前叉使用吊掛的方式收納，或者單獨占據一整個大型坐墊包。

挑選睡墊的實用指南

理想的睡墊都很短命

　　睡墊的作用是隔絕不平整的地面與寒氣，也是幫助睡眠不可欠缺的裝備。使用睡袋的時候，背部那一側的羽絨被身體的重量壓扁，保溫效果就會明顯降低，因此睡墊扮演了很重要的角色。

　　經過上一個單元的睡袋解析，我們已經知道世界上根本沒有既保暖、收納尺寸小又輕量的商品，但是充氣式睡墊卻兼具這些優點。利用充氣的方式膨脹，不僅好睡又具有保暖力，收納時將空氣輕輕壓出，就可以壓縮成很小的尺寸。對於有裝載限制的單車來說，充氣式睡墊是ＣＰ值很高的選擇，缺點是價格高且有破洞的風險。

三種長短不一的睡墊款式

從左開始依序是泡棉睡墊（蛋殼睡墊）、氣體＋聚乙烯泡棉（PE泡棉）睡墊和充氣睡墊。每一款重量都很輕，但是收納尺寸卻截然不同（收納後如右下圖）。

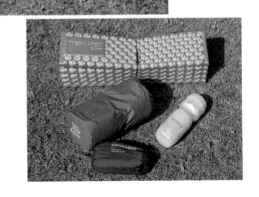

睡墊種類當中，有同時使用內部氣體填充和聚乙烯泡棉的款式，以及單純使用一種稱為閉孔泡棉（Closed-Cell Foam）的發泡材料製成的產品。後者的材質耐用，可直接鋪在地上或是像坐墊一樣使用，優點是韌性強。不過缺點是即使折疊起來還是很占空間，就算使用130公分半身用的尺寸，還是很難收進包包裡。

所以，到底哪一款睡墊最適合單車旅行呢？雖然知道充氣式的氣墊有破掉的風險，我仍然喜歡充氣式睡墊，因為我最重視打包後的尺寸。不過，這十年來我已經用壞五個充氣睡墊了。我平均每年會有50天在戶外露營過夜，雖然知道壞掉是不可避免的，但損耗量這麼大也讓我感到很煩惱。

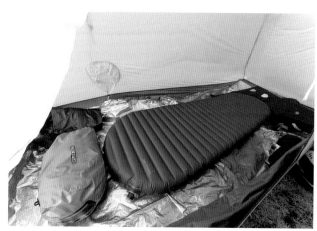

善用半身睡墊

越短的睡墊重量就越輕，收納體積也越小。隨便找個東西當枕頭（例如有放進衣物的防水袋），腿部就用從單車拆下來的包包鋪著和蓋著，睡墊不一定要符合自己的身高。

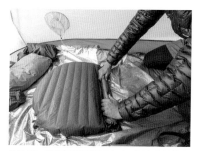

收納時，將空氣徹底擠壓出來，再小心地捲起來。如果是蛋殼睡墊就可以省去這個步驟，能夠瞬間攤開和收起，缺點是體積較大。

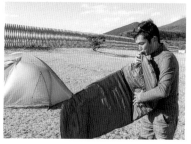

照片中的我正在為睡墊充氣。直接用嘴巴吹入空氣比較快，也有些睡墊可使用附贈的打氣幫浦充氣。

露營野炊的必備工具

在帳篷裡吃著冷麵包和乾糧實在令人難受，每個人都希望能吃到熱呼呼的食物。旅行的時候，活用當地食材自己烹調，也是露營的樂趣之一。

爐頭是在戶外野炊時的好幫手，其款式非常多樣。我推薦單車露營時使用單人用的小型爐頭，建議優先選擇使用高山瓦斯罐的瓦斯爐頭。原因是爐頭本身的體積小、容易攜帶，搭配內容量只有100公克的小型瓦斯罐，這樣的組合已足以用來煮食兩、三天的早晚餐。美國品牌Jetboil的戶外燒水爐三分鐘即可煮沸一公升的水，效率極佳。

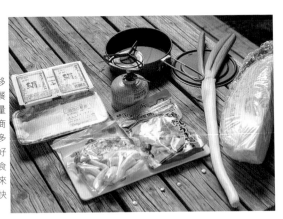

用當地購買的食材享受晚餐

因為幾乎每天都需要移動，只要採買當天晚餐和隔天早餐能吃完的量即可。如果連續在離商店很遠的野外住宿多天，就需要一次買齊好幾餐的分量。但是，食物放在帳篷裡容易招來動物，至少肉類要儘快吃掉。

如果有地產地消的超市，晚餐就可以吃到新鮮的在地食材。我的願望是有一天可以吃遍全日本的特色牛肉。

現在便利商店的冷凍食品品項豐富，經常可以找到適合單人露營的食材，只要再加個豆腐或配菜就是豐富的一餐。

但是販賣專用高山瓦斯罐的地方有限，考量到長時間旅行的情況，路途中不一定能隨時買到瓦斯罐，選用體積略大但是通用性高的卡式瓦斯罐，則是更為方便的選擇。此外，若行程中需要搭飛機移動（請參考第136頁），高山瓦斯罐是禁止攜帶的，這一點要特別注意。

使用汽油作為燃料的爐頭也很受到歡迎，燃燒時會發出「呼呼」的聲響，露營時特別具一番風味，只是操作麻煩，而且燃料瓶體積更大。

不過，可能是最近輕量化露營正流行的緣故，現在很少看到有人使用。當然，即使用木炭升火也能用來烹調，但是直接用瓦斯爐頭比較省時省力。

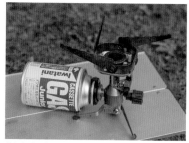

對應卡式瓦斯爐的爐頭
如果露營期間較長，使用和一般卡式瓦斯爐搭配的爐頭比較方便，而且全國各地都買得到卡式瓦斯。

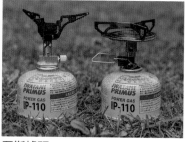

瓦斯爐頭
單口爐款式最剛好，可以折疊的鍋架（上圖左）雖然不佔空間，但固定式鍋架（上圖右）較容易烹調。

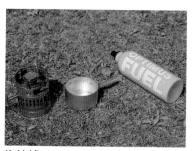

汽油爐
耐低溫、燃燒效率也不差，只是點火步驟比較麻煩。雖然體積較大但非常實用，我偶爾還是會帶出門。

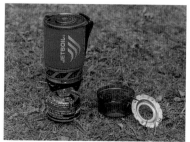

Jetboil戶外燒水爐
搭配付有吸熱片的專用炊具，能迅速煮沸熱水。很適合只需隔水加熱或沖泡的食材。

野外炊具大集合

挑選條件是輕量、好用，
方便收納在單車包裡

露營鍋具的特色是耐用、輕量、攜帶方便。戶外炊具的種類繁多，建議將挑選重點放在容量、形狀和材質。如果是單人露營，容量0.9 L左右的炊具已足夠，再加上一個0.7～0.8 L尺寸（可堆疊收納）的小碗當作備用品會更方便。至於形狀上，用圓形的餐具吃東西比較順手，但是方形的餐具比較好收納到包包裡。

鋁製材質的炊具兼具輕量和容易烹調的優點，可以說是最佳選擇。不銹鋼材質的餐具雖然價格便宜，但重量較重；而鈦金屬製品製雖然輕薄，卻有容易燒焦的缺點。

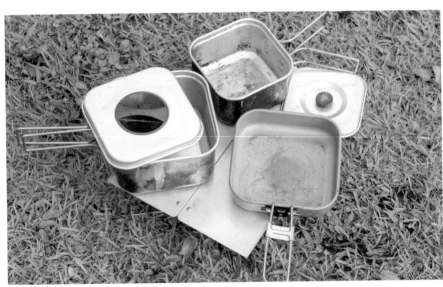

萬年不敗的鋁製炊具

日本品牌UNIFLAME的方形炊具組是我露營20幾年來的愛用品。我經常把大鍋和平底鍋放在家，然後把鈦金屬的杯子收到小鍋裡帶出門。

輕量的鈦金屬製炊具

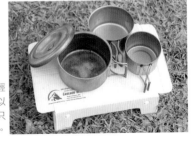

鈦的重量只有不鏽鋼的60％，超輕量是最大的優點，但也因為太薄所以容易燒焦，而且價格昂貴。建議將只用來裝開水的杯子選用鈦金屬材質。

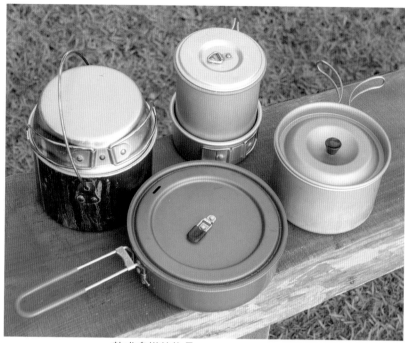

款式多樣的炊具

有煮泡麵專用、大小剛好可收納瓦斯罐用、直
火型專用、萬用平底鍋等各種鍋具,我會根據
心情和車包的收納空間選用。

騎乘途中,金屬鍋具可能會產生喀拉喀拉的聲
響,雖然不至於造成損壞,但聽起來會讓人感
到煩躁。在鍋具之間放進一張廚房紙巾就能避
免噪音,烹調和清洗餐具時也能派上用場。

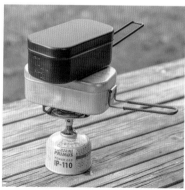

被稱為「煮飯神器」的Mess Tin也是很受歡迎
的炊具。瑞典製的TRANGIA是經典款,但是
最近在日本百元商店也買得到類似的款式。

提升便利性的大小物

露營就是將日常生活搬到戶外的一種享樂方式，裝備越齊全，便利性就越高；但是，如果每一樣物品都要面面俱到，不僅很麻煩，也會降低單車的機動性。其實，只要花一點心思就可以克服不便，試著活用現有的裝備來替代其他物品，也是單車露營的樂趣（以及展現人的韌性）。

湯匙和叉子等餐具挑選鈦金屬或塑膠製可以減輕重量，折疊式餐具雖然可以節省空間卻不太好使用。

老實說，一次性的衛生筷最方便，但這麼做非常不環保。

倘若這次旅行的重點是放在美味

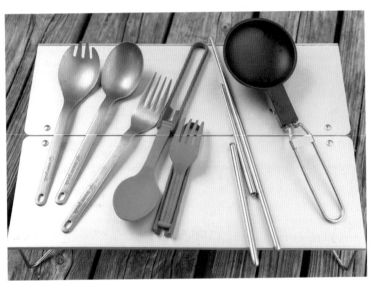

餐具

我最常使用鈦金屬製的湯匙和叉子。雖然也有叉子和湯匙二合一的「叉匙」款式，但是分開比較好用。

餐具和其他調味料（鹽、胡椒、醬油、沙拉油、辣椒粉等）一律分裝在小瓶子或夾鏈袋裡。

的野炊料理，行李再追加一個可使用木炭的小型烤肉架也無妨。騎單車的好處是只要不走有坡度的道路，重量增加也不會感到太累，重點是要先想好菜單和行走路線，才知道要準備哪些炊具。

每次打包行李時，最讓我糾結的是露營椅。露營時有一張椅子會大大提升露營氛圍，但就算再輕量的小型露營椅，它的體積還是大到足以媲美帳篷和睡袋。遇到這種猶豫不決的情況，就再檢視一次路線困難度和車包容量，在輕便和舒適度之間做出取捨。露營桌也一樣，雖然塑膠製的輕量折疊桌很受歡迎，但是這類裝備有點重量還是比較穩固，因此鋁製桌比較好用，因此要如何做出選擇也很兩難。

菜刀和砧板
總覺得還是要帶上一組比較方便，刀具不用太講究，上圖是日本釣具品牌SHIMANO的釣魚刀，十分好用。

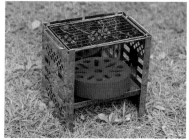

小型烤肉架
幾年前在北海道旅行時突然很想烤肉，就在當地的五金用品店買了一組。折疊後的大小竟然和這本書的尺寸差不多。

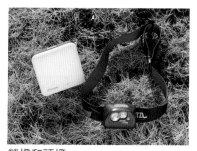

營燈和頭燈
兩種都建議選用LED燈，而且最好是USB充電的款式。有時候為了減少行李，也會使用單車的車燈當作營燈。

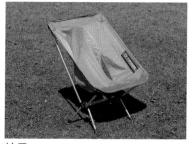

椅子
Helinox最輕型的款式Chair Zero是經典款，500公克的極輕量尺寸相當於一瓶水的重量，但還是經常忍痛放棄攜帶。

點燃營火的美好時光

雖然有點麻煩
卻能帶來最好的療癒

很多人都說露營真正的樂趣，就在於夜晚點燃營火的那一刻。劈柴升火的過程本身就很有趣，搖曳的火焰則有著不可思議的魅力。但是我個人並不是很喜歡在露營時升火，因為攜帶營火台會大大增加負擔，除此之外，現在有許多露營區也因為安全因素而禁止使用營火。

雖然最近市面上出現了不少小型營火台商品，但是如果結構不夠堅固，就不易燃燒較厚的木柴，也無法烹調食物，反而還要另外準備鋸子（劈柴）或吹火棒。

想要升火，行前還要考慮到露營區內可能沒有販賣木柴。用單車運

點綴露營的小小火焰

在夜晚凝視著火光，這樣的時光是很珍貴的。一邊觀察火光、一邊補充木柴，總是要等到木柴燃燒殆盡後才甘心進帳篷睡覺。

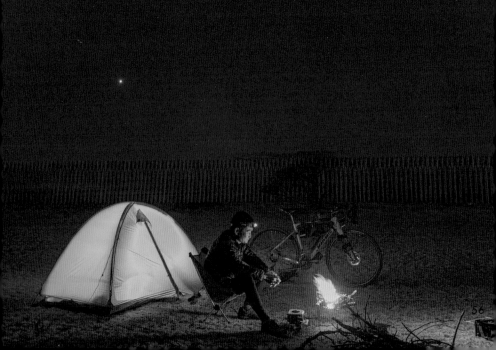

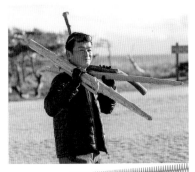

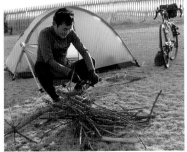

收集木柴

如果是有管理人員駐守的露營區，比較有機會買到木柴，否則就必須自己在當地撿拾。雖然有點辛苦，也可以當作是一種樂趣。

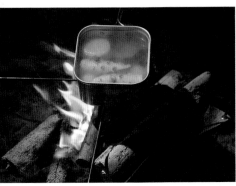

直火烹調

邊吃邊煮的小火鍋或關東煮很適合直火加熱，也可以用這個方式煮白飯，只是鍋具底部可能會燒黑。

載木柴會很辛苦，如果露營區附近有樹林或海邊，也許可以收集到枯木或漂流木，這一點就要看運氣。

但是，營火的魅力確實無法擋，特別是在冬天裡能夠溫暖身心。有時候我和女兒一起去露營時，就會很開心地帶上一個營火台，夜晚圍著營火和女兒一起談天，度過美好的時光。

攜帶式營火台

我使用的是可以捲起來收納的輕便營火台，也可以找到能夠折疊成筆記本大小的款式，可配合自己的包包款式挑選。

升火

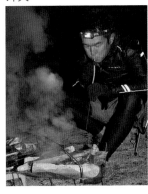

可使用固體燃料當作火種，如果風來自正確的方向，就可以順勢把火升起來。若火勢不夠強，可利用吹火棒吹入空氣。

不同季節的穿搭技巧

最推薦彈性佳且快乾的休閒運動服

長時間騎單車的情況下，基本上還是建議穿專門的單車服裝，以提升騎乘的舒適度。下半身套上附襯墊的緊身褲，上半身穿著排汗功能佳且適度保暖的汗衫，外面再套上符合當時氣溫的車衣。不管是當天來回或過夜，都可以這樣搭配。

前往露營區的路上，進商店採購物品或是參觀風景名勝的機會應該不少，在這個情況下，休閒風的裝扮會比網眼布材質的專業車衣更適合。騎單車時，下半身單穿緊身褲不奇怪，但是考量下車後周圍的眼光，緊身褲外面最好再穿上一件短褲或七分褲會比較自在，而且多了

不同季節的單車穿著

穿上有排汗功能的汗衫，再加上一件背後有附口袋的車衣。根據溫度選擇長袖或短袖和材質，手套、襪子和鞋子也依照季節選用不同的款式。冬天時建議套上圍脖和帽子等防寒用品。

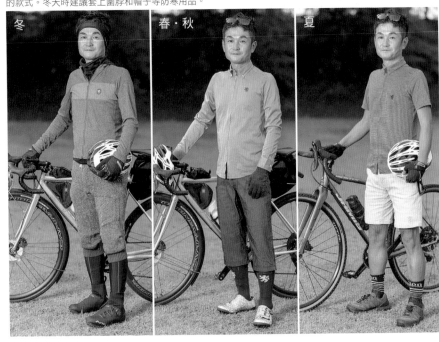

冬　　春・秋　　夏

口袋會更方便。

即使天氣預報是晴天，還是一定要攜帶雨衣。雨具不但是單車旅行的必備裝備，它也是在騎乘途中和露營時不可缺少的防寒用品。至於睡衣，要直接穿著白天的單車衣過夜也可以，但是準備一套不占空間的運動休閒服替換會更舒適。

在容易流汗的夏天，建議多帶一套單車衣替換，保持身體清爽；從晚秋到冬天再到春天，氣溫都偏低，若要在低溫的季節騎單車和露營，羽絨服是絕對不可少的裝備（請參考第135頁）。

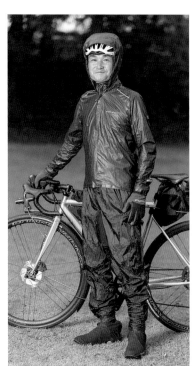

替換衣物

到了露營區後，我通常會脫下有襯墊的緊身褲換上運動休閒服。露營時不太會活動到身體，選擇質地厚實的材質比較保暖。

利用投幣式洗衣店

不論是住1晚或30晚，替換衣物永遠只有一套車衣和運動休閒服。找機會到投幣式洗衣店清洗，就不必攜帶過多衣物。

雨衣是必備品

既能防雨又能防風的雨衣，即使降雨機率是0％，我還是會準備一套，防水手套和雨鞋套也不可少。

戶外充電的解決策略

沒電可用時
解決方案竟然是……

我第一次單車露營是在25年前，和當時相比，現在需要用電的商品增加了非常多。智慧型手機、數位相機、自行車衛星導航紀錄器……，以前完全不存在的電子產品，演變至今已經變成生活中不可或缺的角色。科技的變遷帶來生活的便利，但回到最原始的野外生活時，卻必須擔心電池的殘存電力。

此外，隨著紙本地圖的需求下降，單車的款式也做出了改變，例如車前包已經沒有地圖套的設計。

如果只是在外過夜一晚，容量1萬～2萬mAh左右的行動電源已足夠應付。大部分的電子產品都支援

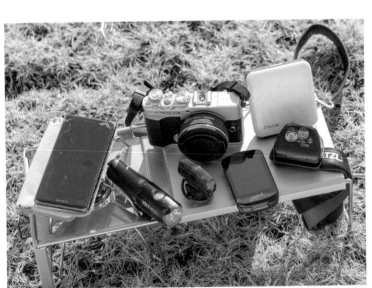

需要電源的裝備

現在連手電筒、頭燈等裝備都升級成可以使用USB充電的款式，雖然跟使用乾電池比起來方便許多，但不可否認有太多產品需要充電，也著實令人煩惱。

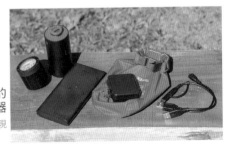

連續住宿數晚必備的行動電源和充電器

右圖為行動電源以及充電器。充電線偶爾會出現接觸不良的情況，最好多準備幾條備用。

USB充電功能，只能使用乾電池的款式已經大幅減少。問題是，並非全部的露營區都提供插座，萬一旅行中行動電源的電力耗盡時，這時該怎麼辦呢？

利用便利商店內用區的插座只能短時間充電，根本無法充飽；太陽能發電聽起來是一個很厲害的設備，但要看天氣而定，再加上能放在單車上面的太陽能板尺寸，其發電量也有限；還有一個方法是使用自行車發電機，不過發電機的價格昂貴，價格卻與發電量不成正比，由於必須裝設在車輪上，行進時也會增加阻力（光是使用免電池自發電車燈，阻力就會增加）。雖然有好幾種充電方法，其實都無法從根本上解決問題，最好的辦法就是直接去可以充電的旅館住一晚，花點小錢就能解決煩惱。

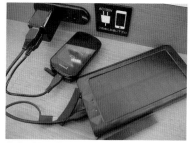

在便利商店裡充電

上圖是在便利商店的內用區充電。有時我也會在一般餐廳用餐時順便充電，只要禮貌地詢問店員，大多都願意讓你充電。

太陽能板

我曾經在長途旅行時使用過，但即使在夏季的炎熱陽光下照射一整天，最多也只能充滿3000mAh，而且遇到陰天時只能放棄。

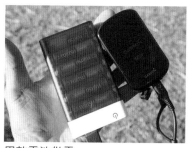

用乾電池供電

有時也會使用乾電池供電，但是只有在不得已的狀況下才會這麼做。

住宿

如果連續多日在沒有提供插座的露營，我通常每三～四天會入住一次旅館把所有電器產品充充飽，不必因為一定要露營而忍受太多的不方便。

單車露營的
黃金年代

　時代演變至今，回歸原始生活的露營熱潮卻不減反增，儼然變成生活型態的一部分，單車露營之旅是不是現在才要開始盛行起來呢？

　事實上，在1980年代後期，單車露營曾經風靡一時，雜誌經常出現以單車露營為主題的企劃。主要是因為當時的單車廠商在露營專用車款投入了大量心血，所以特別把它當成主力商品推銷，普利司通自行車（Bridgestone Cycle）等公司甚至將觸角延伸到所有戶外用品。

　在那之後，大約從1990年代開始，一股登山車的熱潮才壓過了露營旅行。登山車也是在很久之前就將主角的寶座讓給了公路車，而最近公路車又因為新型的「礫石公路車」受到關注，才讓大家再次發現這種車款非常適合用在露營旅行。原來，時代就是不斷地在重演啊！

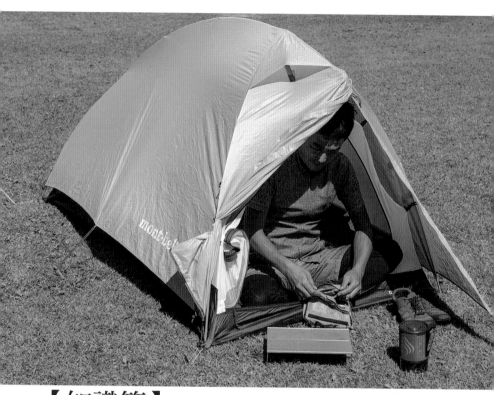

【知識篇】
單車露營的事前準備

不只有騎車，也不只有露營，
完美融合「單車」＋「露營」，
才能真正享受到單車露營的樂趣。
不論是單車或露營，其實都不難，
只要了解基本知識，隨時都能出發！

第 3 章

如何挑選露營區？

露營區的地點比設備重要

如果你的裝備已經很齊全，其實只要找個有廁所的簡易露營區就夠了。例如可合法露營的公園就是很不錯的場地，不一定要尋找設備豪華的露營區。

一旦決定好旅行的地方，只要上網輸入關鍵字「鄉鎮名＋露營區」，就可以開始搜尋自己喜歡的露營地點。交通部觀光署網站設有「合法露營區資料查詢」，也可以上「愛露營」、「露營樂」等網站確認各露營區的評價。

單車露營最好離採買的地點不遠，特別是飲料等瓶瓶罐罐很重，店家離露營區近一點會比較輕鬆，

對於單車騎乘者來說最理想的露營區
離商店不會太遠、環境安靜、不需預約即可自由紮營，是最理想的露營區。不過，露營區是否安靜也要視使用者的素質和數量而定。

選擇露營區的五大要件

不需預約較輕鬆	一路平坦	在下午4點前可抵達的地方	附設最基本的設備即可	附近有超市、附淋浴設施

因此遠離鬧區的露營區相對不方便（除非是以山區或秘境露營區為目標）。預約營地前最好先確認附近是否有超市以及距離遠近。

台灣的免費露營區有些需要提前線上申請，有些不需預訂即可自由入住，行前可直接電洽管轄部門，確認露營區的最新消息以及商家資訊。網路上的訊息常常沒有即時更新，也有可能因舉辦大型活動而暫停開放，最保險的方法還是先打電話確認。

季節也會影響露營區的選擇，夏天露營建議找高海拔營地，比較不會有蚊蟲侵襲的困擾；冬天露營則選擇海拔較低的營地，並準備好保暖裝備。

適合夏季的露營區

· 海拔高→涼爽
· 緯度高→涼爽
· 湖邊或海邊→涼爽
· 避開混亂擁擠的地方

北海道的夏天非常適合露營，氣溫不冷也不熱、溼度較低，天氣清爽宜人。建議在平日前往，才能避開擁擠的人潮。

適合冬季的露營區

· 在平地→溫暖
· 緯度低→溫暖
· 無風有樹木的地方→溫暖
· 人氣露營區也會有空位

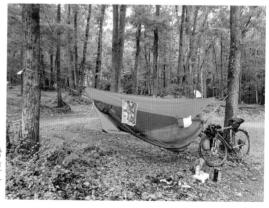

冬天時我來到關東以西的平地露營區。這個季節露營的人較少，在夏天很擁擠的露營區，此時也變得十分安靜。

規劃到露營區的騎乘路線

保守估計騎乘距離，預留充分時間

單車旅行應該要先決定目的地？還是先決定路線？這就像是「先有雞還是先有蛋？」的問題。如果騎行在喜歡的路線上，終點剛好出現不錯的露營區，這是最幸運的事了，但事實上卻不容易。建議先決定露營區，然後反過來計算騎乘距離和路線。

輕裝上路的情況下，一天可以輕鬆騎乘一百公里的距離，再加上標準的露營裝備（重量 5～6 公斤）將距離控制在六十公里左右是最理想的，如果希望行程更輕鬆一點，再減少一些距離也可以。不管是環遊一圈、縱貫型或是古道巡遊的路

利用網路地圖工具來一場模擬旅行

可先利用「Ride with GPS」這類網路地圖工具規劃路線，到當地再以安裝在單車上的自行車衛星導航紀錄器或手機做進一步的確認，更能提高路線的準確度。

行李重量大於體重的一成
▽

- 騎乘距離要特別控制
- 儘量避開斜坡和山路

據說成人男性的平均體重是 64 公斤，露營裝備的重量很容易就會超過 7 公斤，因此規劃路線時最好減少騎乘距離並避免斜坡。

行李重量不到體重的一成
▽

- 可騎乘與當天來回相同的距離
- 如果體力足夠，可騎乘斜坡或山路

根據個人經驗，如果行李重量低於體重的一成，騎乘時可以維持均速前進。體格越健壯的人，帶上滿滿的露營裝備也不會感到辛苦。

線，只要好好規劃一個適合單車旅行的主題，旅途就會更愉快，不過最好要避開山路。

由於大部分露營區辦理入住的時間只到下午五點，建議在下午三～四點左右抵達露營區。有些免費露營區可能不用辦理入住手續，但是最好還是趁天黑之前搭建好帳篷，並完成採買和盥洗。

如果擔心在有限的騎乘距離內無法順利找到露營區，可以利用大眾交通工具解決這個煩惱，因為搭車就可以選擇你想要開始騎乘的起點。由於我住在東京，如果不使用大眾交通工具根本無法開始露營之旅，因此我經常攜帶單車搭乘交通工具。即使是住在鄉間的車友，總是去家裡附近的露營區也會感到厭倦。關於如何攜帶單車利用大眾交通工具移動，請參考本書第138頁。

訂定單車露營的主題

征服山頂
由於重量與斜坡阻力有直接的關係，老實說「攻頂」並不適合露營旅行。但是騎到山頂的成就感以及美麗的景色還是十分吸引人。

縱貫或環遊一圈
最基本也最有成就感的主題。可選擇一個小半島、湖邊或整個島，整體的難易度較低，也更容易達成目標。

歷史懷舊之旅
拜訪歷史上的名人曾經生活過的地方，或是參觀走訪知名文學小說當中的場景，很適合當作旅行的動機。

特色古道
踏上前人為了生活所開闢的道路，通常坡度相對平緩（有些路段仍會出現陡坡），更重要的是騎乘起來別有一番風情。

車包分類與物品收納建議

**根據使用頻率與
重量分配位置**

Bikepacking式的車包不使用貨架，安裝位置與形狀各不相同。如何將露營用品完美收納進各個包款內，需要一些獨特的技巧。

第一要考慮重量的平衡，第二要思考在路途上是否會用到該樣物品。騎乘中伸手可及的車前包或上管包最適合收納行動糧以及半路會用到的必需品；最接近腳踏車重心的三角包，即使放入重物，騎乘起來也很穩定；坐墊包的容量很大，但是它的安裝位置和形狀不方便取物品。像這樣，要根據上述每個包款的特徵，聰明分裝行李，才能有舒適的騎乘旅程。

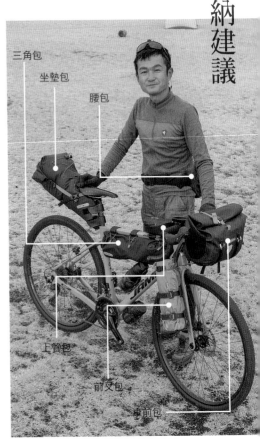

三角包

坐墊包

腰包

上管包

前叉包

車前包

腰包

容量	★★	平衡感	★★★★
便利性	★★★★★		

如果只有手機和錢包，放在外套口袋即可；但如果要帶上相機，使用腰包會比較方便。

上管包

容量	★
平衡感	★★★
便利性	★★★★★

雖然只能收納鑰匙和行動糧等小物，有它還是很方便。不過因為抽車（加速或進入上坡路時，將臀部從坐墊抬起並以站姿踩踏的動作）時雙腳可能會碰到，有些人因此對上管包敬而遠之。

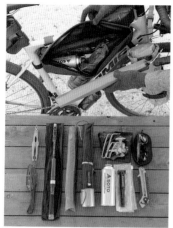

三角包

容量　★★★　　　平衡感　★★★★★
便利性　★★★★

不容易受重量影響的位置，適合收納爐頭等尺寸小卻有點重量的用品，當然也適合放入長條形的工具。

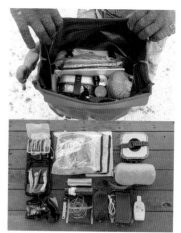

車前包

容量　★★★★　　　平衡感　★★
便利性　★★★★★

伸手可及，適合收納經常用到的物品。但是我不希望它太重，所以大多放入輕量的睡袋。

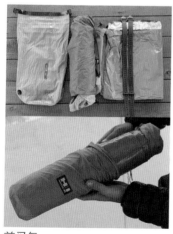

前叉包

容量　★★★★★　　　平衡感　★★★
便利性　★

其他車包放不下的物品，可考慮使用前叉包。建議收納圓筒狀的用品，如果要放入帳篷，可將它捲起來收納，就可呈現漂亮的筒狀。

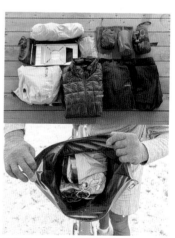

坐墊包

容量　★★★★★　　　平衡感　★★★
便利性　★

收納空間最大，但是因為不好放入和取出，需要一些技巧。建議放入抵達露營區後才會用到的物品。

坐墊包的收納技巧

讓缺點變成優點

　　大型坐墊包雖然是容量最大的包款，使用起來的難度卻最高。如果塞得不夠飽滿，就不容易固定形狀，即使繫上綁帶也容易搖晃。空間狹窄的前端處要確實塞滿，後方開口處則要盡可能向上捲起。物品放進包包裡之後不免會產生空隙，可以透過衣物填滿。包包的底部放入露營用小桌或營柱等比較硬的物品，盡量不要讓尾部下垂，有助於保持平衡。靠近座椅的上半部放入衣物或睡墊等柔軟的物品，使其緊貼坐墊，也能增加穩定度。

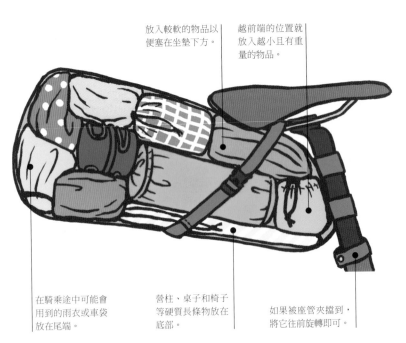

放入較軟的物品以便塞在坐墊下方。

越前端的位置就放入越小且有重量的物品。

在騎乘途中可能會用到的雨衣或車袋放在尾端。

營柱、桌子和椅子等硬質長條物放在底部。

如果被座管夾擋到，將它往前旋轉即可。

如何收納數個
小型物品

若採用Bikepacking的無貨架運載方式，一半以上的露營裝備都會收納在坐墊包裡。打包重點是在底部先放入桌子或營柱等物品，避免包體向下垂，接著用衣物徹底填滿空隙。

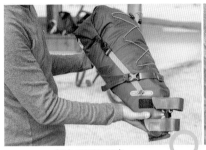
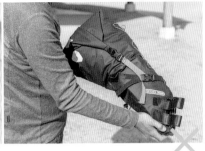

打包是否正確
會直接影響騎乘時的穩定度

馬鞍包或是三角包即使出現空隙還是可以維持形狀，但是坐墊包若塞得不夠密實，就會變得鬆垮垮的。要讓坐墊包緊貼座椅並防止搖晃，訣竅就是塞好塞滿。

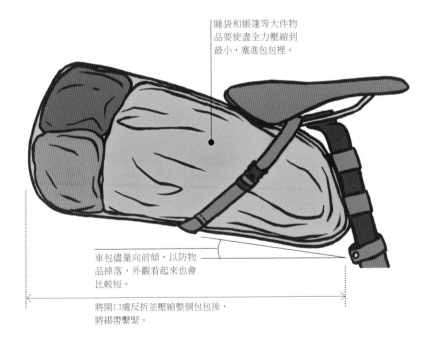

睡袋和帳篷等大件物品要使盡全力壓縮到最小，塞進包裡。

車包儘量向前傾，以防物品掉落，外觀看起來也會比較短。

將開口處反折並壓縮整個包包後，將綁帶繫緊。

如何收納占空間的
帳篷和睡袋

不使用原本的收納袋，將帳篷和睡袋直接塞進包包。雖然這麼做不便於整理小型物品，也無法在途中打開坐墊包，卻能將有限的空間發揮到最大。注意，這個方法的前提是要使用防水款的坐墊包。

如何安裝坐墊包？

比起其他包款，坐墊包的裝卸程序比較繁瑣。抵達露營區後要將它從車上拆下來再把行李取出，再次裝載行李時也要整個拿下來才比較好填塞，打包技巧的好壞，會直接影響到騎乘時的穩定度。不少人會在車包固定在單車上的狀態下取出行李，但這麼做的話，單車十分容易倒塌，反而可能會造成單車的損傷。建議大家不要嫌麻煩，記得先拆下坐墊包再拿取行李。

安裝時，可將束帶先穿過座桿暫時鬆綁，最後再拉緊。維持前低後高的狀態，比較容易固定（前後長度會變短），綁在座桿上的束帶盡

可能綁在較低的位置。

途中休息時，可確認束帶的固定狀況是否正常。束帶鬆掉的情況其實很少，但是由於騎乘途中的晃動會造成車包內的物品擠壓，坐墊包與單車坐墊之間可能會產生空隙，這時就必須重新調整束帶。

是否正確安裝
會大幅影響騎乘狀況

與方方正正的馬鞍包相比，坐墊包的形狀比較特殊，如果商品的品質不佳，騎乘時容易發生搖晃等情況。只要多練習幾次，就能把坐墊包安裝地很牢固。

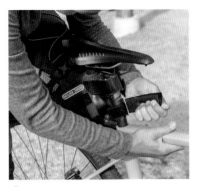

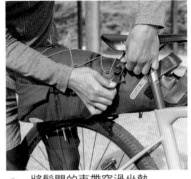

2 束帶暫時固定在座桿上

1 將鬆開的束帶穿過坐墊下的滑軌

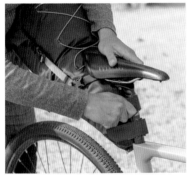

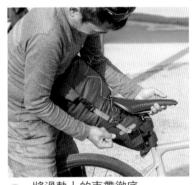

4 座桿側的束帶也要徹底拉緊

3 將滑軌上的束帶徹底拉緊

5 在坐墊後端嵌入包包

坐墊包的安裝方法

比起One touch馬鞍包和採用扣具式的坐墊包，大型坐墊包的安裝比較麻煩。例如坐墊的下方看不見，需要透過摸索的方式才能將束帶穿過滑軌，建議大家在動手之前，可先彎腰由下往上看清楚每個零件的位置。先將束帶確實鬆綁，完成後再用力拉緊，分成兩階段進行更能確實固定。雖然坐墊包使用起來費時費力，但是對於走輕裝路線又想要有大容量的Bikepacking來說，是不可或缺的好幫手。

收納與布置花點巧思
就能創造最大效益

在營地找好地點、搭好帳篷後，就儘量不要再移動位置，並使用營釘將帳篷固定在地面上；瓦斯爐和烹調器具最好放在觸手可及的位置。頭燈事先掛在脖子上，打火機放在口袋裡，要用的時候馬上找得到，還能防止溫度太低點不著火。養成將每樣物品放在固定位置的習慣，即使天黑後也能隨時找到需要的物品。如果一直來回帳篷與單車之間找東西，很容易被營繩絆倒或踢到烹調用品。

夜晚的小酌絕對是露營時的最大樂趣，但是一旦喝醉，可能會失去判斷力，記憶也會變得模糊，因此

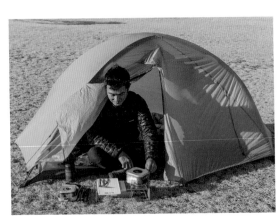

**帳篷前的
生活空間**

盤腿坐在帳篷入口處、上半身在外進行烹調。如果有帶椅子，基本上也是坐在帳篷前面。

易碎物放進安全帽

將相機、太陽眼鏡等物品放在安全帽裡，固定放置在帳篷一角，避免不慎壓壞。

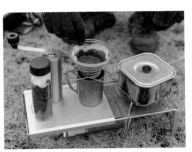

活用露營桌

露營時有一張小桌子會方便許多。上圖是日本戶外品牌SOTO推出的瓦斯爐專用折疊桌。

開喝之前，記得先整理好床鋪，方便隨時倒頭就睡。只要多加考慮細節，露營其實沒有這麼多不便，反而會覺得越來越舒服自在。

如何停放單車

抵達露營區後，通常沒有專門停放單車的空地，所以停單車的地點總讓人感到困擾。考量到行李裝卸的方便性和安全考量，一般都會將單車停放在營地附近。如果四周有樹木或牆壁，可以將單車倚靠擺放，或是將單車輕放在地上，記得齒輪那一側要朝上。若將單車放在戶外，不要忘了將無防水機能的車包收好，以免被夜晚的露水沾溼。如果找到有屋頂的地方停放，也記得要以不妨礙他人為前提。

善用帳篷裡的掛繩

如果帳篷內有繩子或口袋可以多加利用，將小物放進旅行用小袋裡吊掛起來。

整理收納袋

用來裝帳篷、營柱、睡袋、睡墊的各種收納袋，一律先集中收到一個袋子裡。

露營野炊的基本原則

思考菜單和採買食材
都是露營的樂趣

前往露營區的路上，腦子裡經常想著：「等一下要吃什麼？」更精確一點，應該是「等一下到超市或便利商店要買什麼？」一般來說，我行前很少會先想好菜單，通常是到店裡看到有什麼食材，並視攜帶的烹調用具是否適合，再當場思考並決定菜色。到目的地之後，常常會在商店裡發現許多特色小吃或農產品，非常有趣。在露營區通常只需要料理早晚餐，午餐大多是在途中的餐廳或便利商店解決。

烹調時以一人的分量為主，因此購買食材要以自己吃得完的量為前提。最近市面上推出很多一人分的

每次露營都很節省，至少午餐吃一頓好料，為當地做些經濟貢獻。

日本各地有很多知名的特色連鎖超市，上圖為四國的「MARUNAKA超市」。去超市採買當地才有的食材，也是露營的樂趣之一。

料理包，裡面有少量的肉和蔬菜，相當方便。一次購買一公斤的肉或一整顆白菜肯定吃不完，不要為了貪小便宜而造成自己的困擾。以前年輕時為了節省費用，也曾經一口氣買了好幾公斤的米，每天晚上都會煮來吃，吃到後來卻感到厭煩。

因此最近我開始注重料理的品質，常常購買高級肉片來烤或是煮火鍋，早餐則是吃泡麵或義大利麵等簡單方便的食物，不論是煮飯或吃飯、一個人吃、一個人煮不但不無聊，反而因為不用遷就他人而感到輕鬆自在。

1 白米以一杯為單位

現在便利商店也可以買到小包裝的白米，不過自己分裝後攜帶還是比較保險，可將白米裝在保鮮袋內。

煮飯

露營時自己用火煮飯，更能增添露營的氛圍。白飯除了有飽足感，又能做出各種變化。雖然有專用的煮飯盒會比較方便，但是用一般的炊具也可以。煮飯時上蓋容易浮起，可在上方用石頭等重物壓著。有人堅持煮飯時不要打開蓋子，但是中途開蓋確認一下水量，比較不容易煮失敗。煮飯成功的祕訣，是煮飯前要有足夠的浸泡時間，煮好後也要有適當的燜飯時間。

2 浸泡

一杯米需要的水量是200ml左右，使用專用煮飯盒大概是在把手的鉚釘位置。建議先浸泡30分鐘。

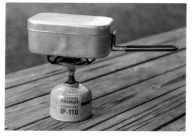

3 點火

先以中火將水煮至沸騰，開始出現蒸氣後，轉小火煮15分鐘左右。當一股微香的煙霧飄出，就表示煮好了。

4 燜飯

如果擔心煮過頭，可以開蓋確認一下，沒有疑慮的話先用毛巾包著保溫、繼續燜個10分鐘左右。

5 鬆飯

將所有的米飯從底部徹底翻鬆、翻攪均勻。用瓦斯爐煮的飯有可能太硬或太軟，但是只有自己吃就不要太在意了。

炒飯

市售的炒飯即食料理口味十分多元，還能依個人喜好加入培根或叉燒等配菜。雞蛋需要裝在專用收納盒裡，但破掉的風險還是很高，建議出發前再購買。

日式炊飯

日式炊飯是一道將食材跟飯一起煮的料理，作法很簡單。除了生鮮食品之外，罐頭類也可以當作炊飯的材料。如果材料本身有水分，白米的水量要減少一些。

烤肉

雖然一般炊具也可以拿來烤肉，但是用網子和炭火烤出來的肉片更加好吃。高級牛肉直接吃就很美味，便宜的豬肉只要灑上香料鹽也能變成可口佳餚。

萬年不敗的火鍋

天氣冷就是要吃火鍋！現在市面上有販售許多一人分的即食鍋物，單人露營也能享用火鍋。只要有火鍋湯底，再加上調味料就是人間美味。

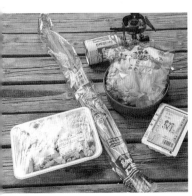

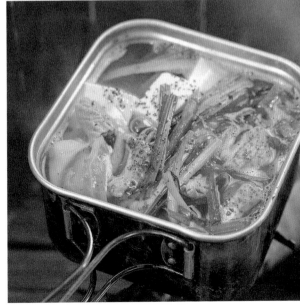

起床到出發的準備流程

有效利用寶貴的時間

露營的好處是清晨走出帳篷就可以欣賞到無敵美景，一大早就可以開始一天的行程。除了前一晚過於疲勞或有宿醉的情況，大部分露營者都會跟著日出起床。由於就寢時間也很早，身體應該可以得到充分的休息。

如果那天已經計劃好要走完固定的路線，可以省去早餐、儘早撤營；想要悠閒一點的話，就在露營區悠閒享用早餐，一邊確認路線和天氣，接著才開始打包整理。不論有沒有吃早餐，建議在起床後一個半小時到二個小時後出發。整理裝備時，如果發現有髒汙，建議當場就清理乾淨。

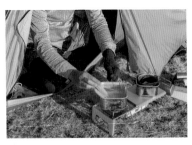

1　簡單的早餐

先喝杯咖啡提振精神後再著手準備早餐，可將前一晚剩下的肉和蔬菜加進麵裡。

2　清洗餐具

炊事亭如果有提供海綿和洗碗精則可直接使用；沒有的話，用廚房紙巾擦拭過即可。

3　確認道具

若天氣冷，建議在帳篷裡面進行整理。天氣晴朗的話，一起床就先將睡袋放在外面晾乾。

4　裝進坐墊包

建議先整理最花時間的坐墊包，但是如果要將帳篷收進坐墊包，只能等到最後再處理。

騎乘中如何度過下雨天？

不騎車也不露營是最好的選擇

如果只計劃住一晚，而降雨機率又超過50％，最好的方法就是改期。勉強出發只是找罪受，沿途也沒有風景可言。

比較棘手的是多日的露營旅行，難免會遇上天氣預報失準的情況，途中可能會遇到大雨侵襲。以帳篷來說，雙層帳是雨天的最佳選擇，即使是雨天，也可以在不會淋到雨的前庭煮食。不過，如果隔天繼續下雨呢？不趕時間的話，就在露營區待到放晴為止。另一個解決方法是騎乘到最近的車站搭乘大眾交通工具，或是直接騎到下個露營區。

最重要的是，務必記得帶上雨衣。

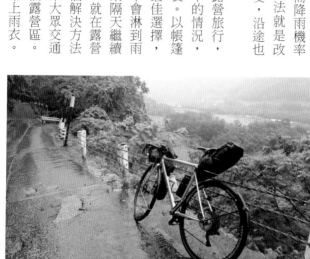

最好避免在雨中騎車

即使雨很快就停了，在雨中騎車還是會弄髒車體或損耗零件，加上輪胎淋溼可能會造成爆胎，請盡可能不要在雨中騎行。

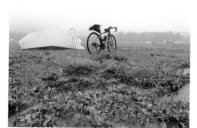

在帳篷中休息

如果使用雙層帳，即使外面下起滂沱大雨，還是能舒服地待在裡面。雖然很無聊，但是等到放晴再出發才是明智的選擇。

雨衣的有效時間

就算穿著成套的高機能雨衣，遇到大雨還是會滲水或造成流汗。穿雨衣騎單車時，保持乾爽的有效時間大約是2小時。

為突發事件做好準備

如果單車是由專業店家處理組裝，發生嚴重故障的可能性很低。

騎乘時若感覺貨架和擋泥板有振動的現象，可能是螺絲鬆脫，必須立刻停下來查看確認。其他可能會發生的意外還有爆胎，或是變速器電纜鬆弛需要調整等狀況，但這些都稱不上是什麼大問題。

露營旅行需要攜帶的維修工具和當日來回的單車旅行完全相同，也就是便攜式工具和補胎用的必備品（備胎、輪胎扳手、攜帶型打氣筒等等）。其他不太會用到的工具只是徒增重量，基本上都不需要帶。

此外，輪胎、導線、煞車片和鍊

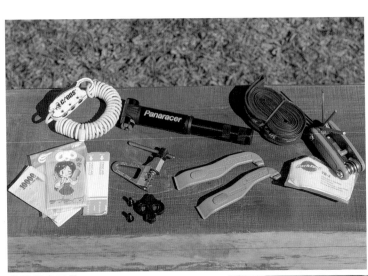

常備單車工具

我會攜帶的工具只有這些，拆鍊器（拆裝單車鍊條的工具）也是只有預計走山林小道時才會帶著，否則卡到樹枝之類的物品可能會損壞變速器和鍊條。護身符裡還放了一些備用現金。

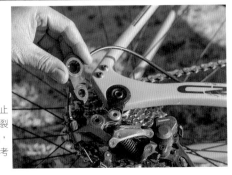

後勾爪（吊耳）

後勾爪是連結後變速器的零件。為防止車架本體損壞，連結處設計成易脆斷裂的構造。如果後勾爪破損就必須替換，考慮到當地不一定買得到備品（請參考第124頁），最好預先準備一個。

壞，必須時時注意安全。

騎乘中跌倒，也可能會造成單車損

上之策。途中若不小心撞倒單車或

底進行維修檢查，防患未然才是上

末倒置的行為，應該要在出發前徹

旬旬的工具和預備零件，根本是本

有些人擔心會發生事故就帶上沉

續使用，容易發生嚴重事故。

若使用壽命已到盡頭，卻還勉強繼

條都是消耗品，需要固定更換，尚

調整變速

這幾年的變速器款式要用2mm的內六角扳手調
整（舊款是使用螺絲起子），出發前請確認是
否有帶上工具。

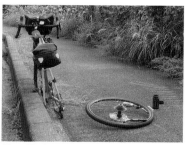

修理爆胎

可以用補丁的方式將洞塞住，但最好的方法是
直接更換新的輪胎皮。建議在沒有車輛經過的
空地進行更換作業。

露營用具破損

上圖是帳篷受到兇猛烏鴉攻擊後破損的模樣。
如果只是破一個小洞，用膠帶補起來即可，破
損嚴重的話，就必須回家後送廠維修。

上油

上油的頻率視情況而定，理論上大約騎乘
1000公里鍊條的油膜就會被消耗殆盡，因此
長途旅行最好帶一點油。建議先將鍊條清洗乾
淨後再上新的油。

回家後的裝備維修保養

享受完單車露營旅行後，最好在回到家當天完成單車和裝備的清理保養，最遲也要在隔天要著手處理，否則淋濕的裝備可能會發臭。

將所有車包和配件拆卸下來，清洗車體，基本上是水洗。用水管沖洗會比較方便，如果家中沒有這樣的場地，可用水桶接水，用吸飽水後的海綿先擦拭一遍，接著再加上適量的中性清潔劑使海綿起泡，擦拭車體各部位。將刷子浸泡在自行車鍊條除油劑（去油汙專用的清潔劑）之中，刷去鍊條和齒輪的髒汙，用水沖洗後再用乾毛巾擦拭，待鍊條的水分完全乾燥即可重新上

洗車

就算沒有什麼明顯的髒汙，每200公里就要進行一次清洗保養。如果遇到下雨，途中就會清洗（長途旅程除外）。有立車架的話，更容易清洗車體內側。

將適量除油劑倒入其他容器，放入刷子浸泡。雖然有點浪費，但是想要讓車子騎起來更順暢，這是不可少的保養步驟。

髒掉的鍊條會增加阻力，而且髒汙會擴散到周圍，建議勤勞一點清洗。我大概騎乘3000公里就會更換新的鍊條。

油，並順便確認輪胎和煞車片的耗損情形，如有不良狀況就要換新。

接下來要清潔車包。用擰乾的毛巾將泥漿等髒汙擦除，帳篷底部也用同樣的方法清潔。將全部的露營用具拿到通風良好的地方晾乾。如果長時間曬太陽反而有損材質，確定充分乾燥以後就可以拿進屋裡。

睡袋等羽絨製品一直放在收納袋裡，會破壞睡袋內羽絨的蓬鬆度，最好是用衣架吊掛起來存放。烹調用器具全部要重新清洗一遍，如果最後能再用洗碗機清洗，還能烘乾和殺菌。

清潔後徹底乾燥

不論有沒有遇到下雨，使用過的露營用品都會很潮溼，如果放著不管很容易發霉，布料也可能產生水解損壞的情況，一定要確實晾乾。

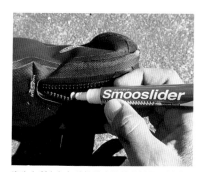

事先在所有包包的拉鍊上塗抹拉鍊潤滑劑（圖中為mont-bell的smooslider），否則拉鍊卡住會令人抓狂。

旅途中無法好好清洗的炊具，回到家後要徹底清洗乾淨。搭配使用不銹鋼專用洗潔粉，多少可以去除掉焦黑的部分。

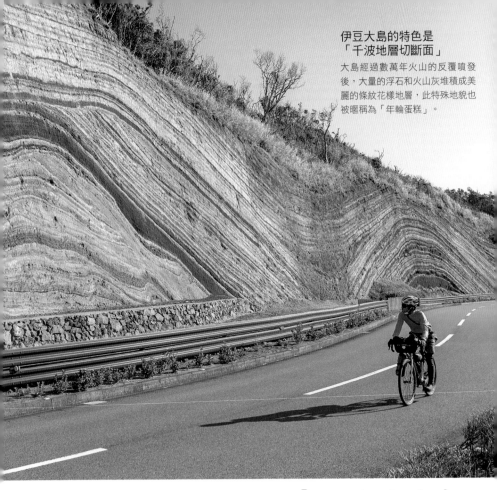

伊豆大島的特色是「千波地層切斷面」

大島經過數萬年火山的反覆噴發後，大量的浮石和火山灰堆積成美麗的條紋花樣地層，此特殊地貌也被暱稱為「年輪蛋糕」。

伊豆大島露營

日本最適合
初次單車露營的
環島聖地

**東京近郊的
理想露營之島**

伊豆大島位在東京的西南邊，又稱為「大島」。很少有像大島這麼適合單車露營的島嶼，明明是離島，卻距離東京市中心很近；明明屬於東京都，車子卻很少。繞一圈五十公里的距離剛剛好，島內有近似火山島的雄壯地形，也有耀眼奪

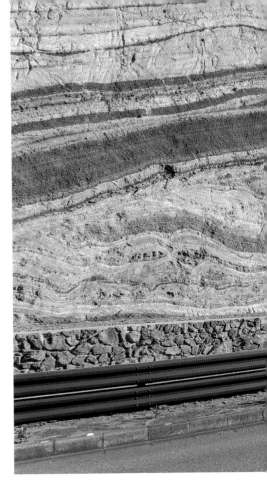

大島距離東京約120公里、環繞一圈約50公里

從岡田港順時針方向開始騎，目標是南邊的TOSHIKI露營區。東邊大多是深山，抵達波浮港之前沒有餐廳或商店，最好事先準備一些行動糧。西邊幾乎沒有坡度，沿著海岸線騎行，讓人感到心情舒暢。

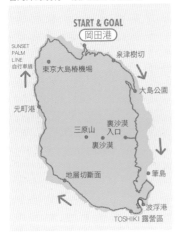

目的蔚藍大海。露營區位在綠意盎然、得天獨厚的位置，不僅免費還非常乾淨，附近有超市，生活機能十分方便。光是為了這個露營區，我就造訪了大島好幾次。

從東京前往大島可以搭乘飛機、大型渡輪或高速噴射船。這次我選擇搭乘早上8時35分從竹芝港出發的高速噴射船，船隻一駛離碼頭就加速前進，加上水翼把船身抬離水面，能以時速80公里全力疾駛。高速噴射船的構造其實和飛機很相似，在座位上也要繫上安全帶。由於船艙內部狹小，沒有停放單車的空間，因此必須要將單車放進專用袋裡攜帶，也不能移動到甲板上，少了一點人車一起坐船旅行的氛圍，但是只要忍耐一下就好了。兩小時之後，我扛著單車下船，溫暖的海風隨之撲面而來。

環島半圈約30公里
目標是露營區

搭船前往大島的話，可能會停靠北邊的岡田港，也可能會停靠西邊的元町港，這次我抵達的是岡田港。我的目標「TOSHIKI露營區」位在大島的南部，因此第一天就剛好環島了半圈，加上中途繞到別處去遊逛，加起來的騎行距離大概有30公里。

30公里算是短程距離，即使悠閒地騎乘也能在天黑前抵達露營區，心情上感到無比輕鬆。我的車包裡裝有雙層帳、椅子、營火台、高山瓦斯爐等物品，以單人露營來說，可說是很豪華的裝備。大島東邊有一段比較長的上坡路段，標高達四百公尺，但是只要調整到騎起來最輕快的檔位，慢慢地往前均速前進

島上部分區域仍保有以前的原始道路，有些地區的道路已經瀕臨廢棄，不要勉強穿越。如果騎乘配備寬輪胎的礫石公路車，騎乘的穩定性會比較高。

上圖中我正通過海拔比較高的位置，從岡田港開始的上坡路段讓我感到氣喘吁吁，在涼亭看風景順便休息一下，恢復體力後再次出發。

我一肩背著單車袋、一手拿著坐墊包剛下船。這一天幸運地遇到晴天，想到即將看到期待已久的絕美景色就興奮不已。

通往未知世界的
泉津樹切

像是巨大的樹木被分開後出現的小道，往裡面走是一所荒涼的廢棄學校，充滿了一股難以言喻的神秘氣氛。

就會忘了重量。

大島的道路一直在整修改進中，每次來訪都覺得變得更好走了（目前已來訪七次）。如果專注在騎車上，不一會兒就抵達露營區了。有時候我甚至會想要多騎一些路程，就會繞去之前的舊道路，或是去看看泉津樹切（島上的森林景點）。

這裡還有一個據說是全日本唯一的沙漠──「裏沙漠」，就位在三原山的山腳下。配備粗輪胎的單車騎乘在上方非常刺激有趣，不過為了保護自然景觀的關係，這幾年已經禁止進入，但是仍可以在入口附近走走逛逛，地面上遍佈一種名為火山渣的黑色火山岩，單車騎過去會發出「沙沙」的聲音，別富趣味。

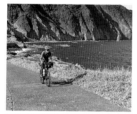

沿著海岸線疾速前進中，背景是岩漿凝固而成的筆島。大島東邊充滿了豐富的自然景觀，同時也有不少文人雅士的石碑，增添了些許高雅的氛圍。

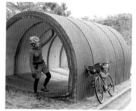

一路上可以看到像上圖中的土管散布在各地，這是為了火山噴發而設置的避難所。它默默地教會了我這個旅人，突發的自然災害有多麼殘酷。

延著大島一周道路「都道208號」（全長約47公里）前進。一路上車子很少，看到掛著品川的車牌才意識到這裡仍屬於東京都的範圍。

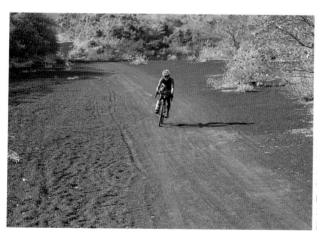

在裏沙漠的入口
騎乘礫石公路車

這裡的景象就像是黑色砂石堆積、只有幾棵樹的火星。目前禁止所有車輛（包含單車）進入裏沙漠的主要區域。

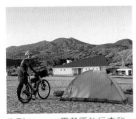

先到TOSHIKI露營區放行李和搭帳篷，單車變輕後突然有種活力充沛的感覺。

路過波浮港的肉舖，順道購買當地人也推薦的巨無霸可樂餅。因為貪心所以買了兩個，結果分量大到差點吃不完。

曾經是火口湖的海灣口，波浮港就蓋在此處。雖然只是小小的漁港，附近卻有超市和民宿，是大島的觀光據點。

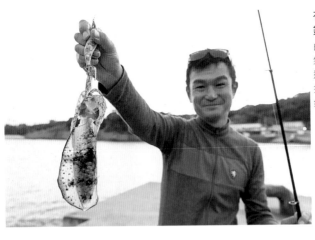

在波浮港釣到軟絲

由於暖流影響魚群聚集，專業釣客會在海岸邊或船上釣魚，我則選擇站在安全的河堤邊垂釣，竟然釣到了軟絲。

伊豆大島
不會辜負你的期望

抵達波浮港時雖然已過中午，感覺上騎沒多久就到了。波浮港位在大島南邊，是曾經在日本小說「伊豆舞孃」裡登場的小鎮。抵達目的地後肚子也餓了，先來到當地很有人氣的肉店「鵜飼商店」購買特大可樂餅當中餐。我和幾個高中生一起大口地吃著可樂餅，真是一幅有趣的景象。

TOSHIKI露營區就在不遠處，時間才下午兩點，決定先把帳篷搭好。由於是新冠肺炎疫情期間來訪，需要到區公所辦理登記入住，由區公所的人指定營位。除了我之外，全露營場只有另一組客人，幾

將肉質比較厚實的身體部位做成生魚片、腕足則做油炸處理。恰到好處的彈牙口感和上等的甜味讓人一口接一口停不下來，簡直是人間美味。

處理軟絲比想像中容易，把它分切成身體、腳、鰭即可。因為動作不太熟練，所以不小心把墨囊弄破了，食用前洗乾淨即可。

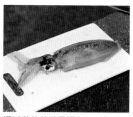

還活著的軟絲呈褐色，一切下去就會褪成近乎透明的顏色。

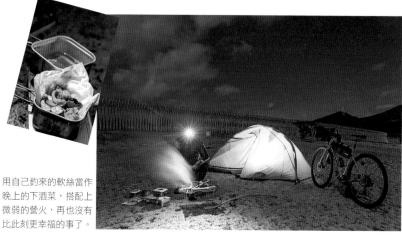

用自己釣來的軟絲當作晚上的下酒菜，搭配上微弱的營火，再也沒有比此刻更幸福的事了。

乎是包場了。

我踩著卸下行李後的單車，身輕如燕地返回波浮港準備釣魚。一年前一個意想不到的契機讓我對釣魚產生了興趣，之後就開始熱衷於「單車×露營×釣魚」這個型態的旅行。

我主要的目標是軟絲，軟絲又稱為「萊氏擬烏賊」，擬烏賊屬的動物有喜歡靠岸的特性，剛好可以從方便停單車的堤防捕釣。軟絲的美味非筆墨能形容，但是這一年來十幾次的垂釣，卻只有捕獲到四次，運氣實在很差。現在已進入十一月，軟絲的季節也差不多要結束了。正當我心中一邊想著「這次可能又要空手而回」、一邊丟出釣餌時，奇蹟就在這個時候發生了。

91

在滿天星斗下被海風包圍

此次造訪大島是在2021年11月下旬，剛好可以
看到獅子座流星雨。待夜幕來臨，無數的流星
劃破寂靜的天空，不論是釣到軟絲或是美麗炫
目的星空，都讓我感到雀躍不已。

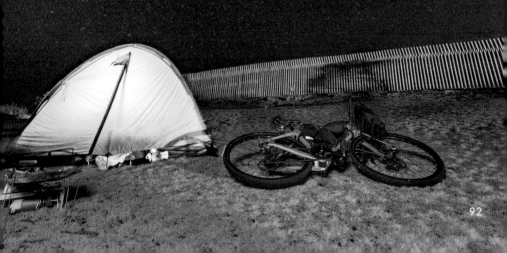

快樂的時光總是過得特別快

當我為釣到軟絲而歡天喜地時，夜空中竟然出現了更多奇蹟。這天剛好有獅子座流星雨，以銀河為背景，流星以每兩秒一次的頻率劃過天際。因為幸運釣到軟絲，所以沒有特別想對流星許下什麼願望，但是我被這幅美景吸引，目不轉睛地抬頭欣賞天空。

隔天早上，我簡單煮了義大利麵，享用完早餐後就撤帳了。從大島西邊慢慢地一路往北騎，像是年輪蛋糕的地層切斷面就出現在眼前，不管看過幾次，還是會被這驚人的地貌所震攝。猶如初冬的空氣十分清新涼快，從海上可以清楚看到富士山。伊豆大島實在是太棒了，我在心中對自己承諾，下次一定會再次造訪這裡後，就往岡田港出發。

臨近元町港的公共露天溫泉「濱之湯」。一邊欣賞伊豆半島和富士山、一邊泡著溫泉，實在太享受了。伊豆大島可以說是具備所有旅人要求的完美旅行地點。

伊豆舞孃資料館。這部川端康成的小說，書中的女主角就出身於波浮港。女主角在書中才14歲，而圖中妖豔裝扮的假人有點令人難以與之連結。

通往波浮港的老街帶有濃濃的懷舊感，像是一個歷史悠久的漁港，更增添旅行的情調。這裡的地形陡峭，只有平地才能看得到房屋聚集。

向藍天大海許下誓言

騎行在往大島北邊延伸的 SUNSET PALM LINE自行車道上，我敲打著野田濱的鐘，彷彿在向自己宣告在不久的將來一定會再來到這裡。

大島露營的裝備

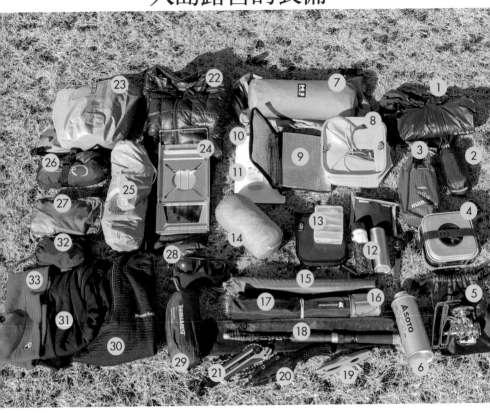

⑫ 手沖咖啡組	① 雨衣（mont-bell）
⑬ 假餌	② 雨褲（mont-bell）
⑭ 睡袋（SEA TO SUMMIT Spark Sp0）	③ 行動電源
⑮ 營柱	④ 炊具（UNIFLAME鋁合金四方鍋三件組）
⑯ 鈦杯	⑤ 瓦斯爐頭（SOTO ST-310迷你蜘蛛爐）
⑰ 營火台（PaaGo WORKS NINJA FIRESTAND Solo）	⑥ 高山瓦斯罐
⑱ 釣竿	⑦ 帳篷（HERITAGEHI-REVO）、地墊
⑲ 夾魚鉗	⑧ 水桶（釣魚用）
⑳ 刀子	⑨ 保冷袋（釣魚用）
㉑ 鋸子（Olfa）	⑩ 砧板
㉒ 羽絨外套（mont-bell）	⑪ 洗髮精

短程距離
也可以帶上重裝

如果只繞著島的外圍騎，只有一開始會出現上坡，因為距離不長，即使單車乘載很重的行李也不至於太累。

使用假餌釣魚
輕鬆享受垂釣樂趣

假餌釣魚（又稱為擬餌釣魚、路亞釣魚）是一種不需要使用飼料的釣魚方法，抵達堤防後就可以馬上開始，很適合我們講究輕裝的單車旅人。

帶上所有單人露營用具
前往熟悉的露營區

椅子、營火台、桌子……，可以增加單人露營便利性的用具，我一個都沒遺漏地帶去大島。平常如果是長途旅行又險峻的道路，我就會割捨其中一個以減少行李重量，但如果是去大島，我全部都想帶去。雖然這次旅行的行李超過9公斤，但是天氣還不至於太冷，所以不需要準備冬天用的睡袋和羽絨褲這些厚重的防寒用品。

23 換洗衣物（單車衣一套）

24 桌子（SOTO蜘蛛爐專用折疊桌）

25 椅子（Helinox Chair Zero）

26 單車袋

27 小袋子（放調味料、餐具、燈具等等）

28 偏光太陽眼鏡（釣魚用）

29 睡墊（THERM-A-REST NeoAir UberLite）

30 汗衫（露營用）

31 內搭褲（露營用）

32 雨鞋套

33 圍脖

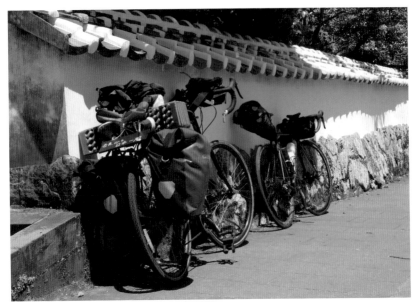

你在環遊日本嗎？

Bikepacking的特徵是不使用貨架，直接將所有車包綑綁在車架上，因此具有卓越的「隱形技術」，旁人可能不知道你正在進行長天數的單車旅行。25年前，我騎車遊走全日本時，單車的前後左右都綁上了大型馬鞍包，所到之處都有人問我：「你在環遊日本嗎？」偶爾還會有熱情的人請我吃飯，甚至招待我到對方家裡，或許這是因為我當時年輕才有的福利吧！

最近我仍舊會騎車四處旅行，但或許很少人能看出來Bikepacking的旅遊型式，會來跟我搭話的人少之又少（也可能是現在的人沒那麼喜歡找陌生人搭話了）。就算偶爾看到帶著重裝備、單車上掛有「環遊日本」牌子的騎乘者，他們也不覺得我是同行者。不過，懂得享受孤獨，本來就是旅行中很重要的一件事。

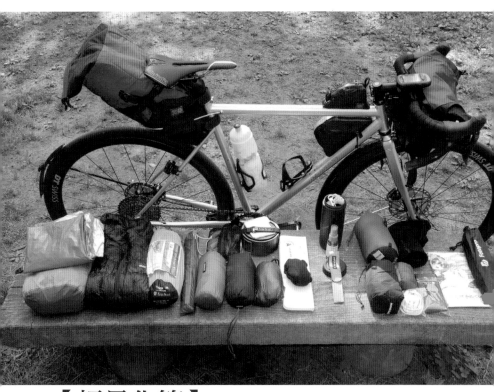

【輕量化篇】
打造更輕盈舒適的
騎乘體驗

不論是單車或露營用具，
只要重量越輕，行動力就越高。
但是，過於追求輕量就會變得無趣，
反而會想：「這麼輕是為了什麼？」
該捨棄什麼、該帶上什麼，
懂得選擇很重要。

第 4 章

實用度和輕量化兼具的技巧

輕量化的方法與意義

輕型單車和輕便的用具都很吸引人，單車的歷史與輕量化的演變密不可分，戶外用品裝備化也一樣。近幾年不論是登山或露營，興起一股輕量或簡化行李的熱潮，出現許多「極輕量Ultralight」的商品，這個源自於徒步旅行者的背包方式，單車露營也因此受惠。

在了解輕量化的重點之前，希望大家能先建立「輕量化並非主要目的」的基本觀念。如果要貫徹單車輕量化這件事，等於間接否定了露營。再者，單純只強調「輕量」的單車和裝備，實際上沒有什麼存在價值，因為不具備良好機能或不耐

秤重

就像要減肥的人第一步要量體重一樣，輕量化的第一步也是測量每項工具的重量。先將所有用具拿出來秤重，用家裡現有的料理秤即可。測量完畢之後，將裝備名稱與重量輸入到Excel，像右表一樣照重量多寡依序列出。捨棄越重的物品，越能達到輕量化的效果。「有沒有其他替代品？」「下次旅行會需要嗎？」，購買任何物品前請再三思考必要性與可替代性，重新購買絕對是最後的手段。如果能夠選擇「不帶」，就不會有重量的問題，還能省去多餘的成本。

帳篷本體	1216g
替換衣物	763g
炊具	577g
行動電源、充電器	452g
工具類	419g
桌子	403g
單車袋	401g
調味料	382g
瓦斯爐頭	328g
擋風板	251g
睡袋	244g
瓦斯罐	194g
雨衣	187g
睡墊	182g
地墊	180g
相機鏡頭	151g
鞋套	139g
羽絨外套	133g
雨褲	131g
口罩、廚房紙巾、防蚊液等等	115g
砧板	98g
頭燈	80g
背包	78g
全指手套	60g
合計	7164g

用的用品，等於沒有用處。「我挑選又輕又小的裝備是為了擴大活動範圍」、「我想要留下空間裝其他道具」，希望大家的輕量化都像這樣有目的性。

執行輕量化的第一步，請測量每一項露營用具的重量，如此一來才能預測哪些工具有助於減輕重量。

與其把砧板切成一半，使用較輕的帳篷或減少換洗衣物才是主要目標。但是，要將輕量化發揮到極致，並不是將所有裝備替換成更輕的用品，選擇「不帶」才是最明智的做法，這樣不僅重量為零，而且還降低成本。想想看，上次露營有沒有帶了用不到的道具？真的需要帶椅子嗎？做出聰明的取捨，才是輕量化的最佳方法。

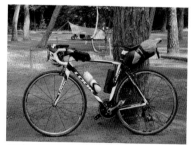

單車包
行李
單車
重量的比例
騎乘者

行李只占全體重量的一點點

若加上騎乘者的重量，以一台單車來說，帳篷的重量根本微不足道，其實占整體重量最重的是騎乘者本身。難道這意味著該減肥了嗎？倒也不至於，左方的圖表主要是想告訴大家——光靠減輕行李重量來增加騎車速度，其實是很有限的。即使少了一公斤，騎乘時也不會明顯感覺變輕快。如果不是要參加分秒必爭的比賽，實在沒有必要過度追求輕量化。單車旅行還是要以實用性為最大考量，希望各位能明白這一點。

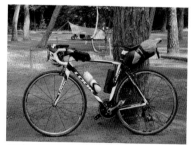

單車的輕量化

市面上甚至有少一個輪子的輕量化單車，但對於單車露營來說根本不可能。單車的輕量化只能砸錢，而且成本效益還很低。

輕量化不是最終目的

減輕行李只是順利完成旅行的手段，而不是目的。例如「目的是吃炸雞，所以帶了一個輕型的平底鍋」，以這樣的角度去思考，才是單車旅行的樂趣。

避難帳＋楔形帳是絕佳組合

雙層帳以外的選擇

常被用來當作避難帳的簡易型帳篷十分輕巧，能大幅減少行李重量，而且收納尺寸小，也能替車包節省空間，如此一來就可以換成又小又輕的車包，甚至能減少車包的數量。一連串輕量化的連鎖效應，的確十分吸引人。

簡易型帳篷乍看之下與一般由內帳、外帳和營柱組合起來的雙層帳很像，不過很多廠商都會特別標注「這不是帳篷」。到底它和傳統帳篷之間有什麼差別呢？

有別於雙層帳設計成內外兩層布面的構造，避難帳的特徵是只有一層輕薄的布料。由於避難帳採用防

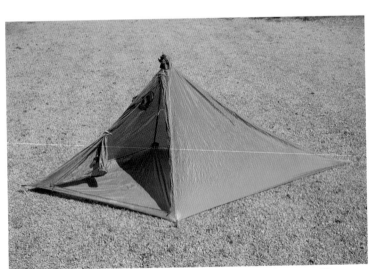

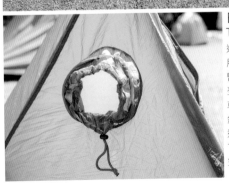

日本品牌Heritage的 TRAIL SHELTER

這是一款經典的避難帳，在日本常用於長距離的越野跑比賽時，作為暫時休息用。一般登山露營是使用登山杖將它撐起，但如果是騎單車，可另外準備營柱。營柱加上營釘重量大約只有470公克，加起來還是比傳統帳篷輕了不少，也能省下包包的空間。不過避難帳的內部空間狹小，還會有反潮的問題。

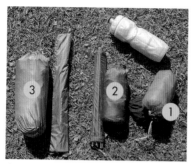

① 避難帳的尺寸居然只有手掌大。
② Heritage的TRAIL SHELTER避難帳，營柱只
　有30公分長。
③ mont-bell的U.L. Mono Frame Shelter避難帳。

水透溼的材質，所以能阻隔外來的雨水，同時也能將內部的溼氣排出。以衣服來說，最為人所知的防水布料就是GORE-TEX。雖然避難帳內部的可活動空間較小，但是對於追求輕量和收納尺寸的人來說，攜帶方便比舒適更重要。避難帳的營柱數量和長度也會減少到最低限度，而且大部分的款式都需要打營釘，否則無法自立。

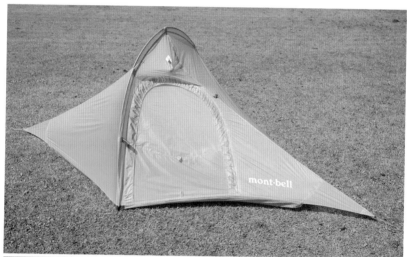

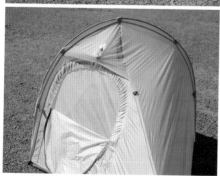

mont-bell 輕量化避難帳
U.L.Mono Frame Shelter

透過將一根營柱大幅彎曲，就能搭出一張足以媲美單人用帳篷的避難帳。總重量只有589公克，是一般輕量帳篷的一半。雖然體積輕巧，入口處的門片卻擁有雙層構造（一般避難帳只有單層），是舒適與輕量兼具的款式。

連營柱都不用的楔形帳

楔形帳可以說是避難帳的原點。

最初開發這款帳篷的時候，是設想成能夠包裹住身體的布料，再進一步擴展製造出一個A字形的空間，因此楔形帳又被稱為「A形帳」。

這種帳篷原本是登山客因應緊急情況時的保命裝備之一，因此比較少人專門在露營時使用。但是受到徒步旅行者「極輕量」概念的影響，單車露營的愛用者逐漸增加中。

使用避難帳與楔形帳看似是一種莫名其妙的堅持，不過在單車露營中卻意外的舒適。雖然楔形帳的空間狹小，但是在天氣好的日子裡，並不會一直待在帳篷裡面，等到要睡覺了更不會在意它的大小。如果遇到下雨或是冷到無法待在外面的

日本品牌Finetrack的 Zelt 1楔形帳

入口處附有拉鍊，楔形帳基本上是由一塊布組成，底部用繩子一拉就可以收起。如果旁邊有樹木或是將單車轉過來倒放，就可以將繩子綁在上面以代替營柱。若綁在單車上，建議將營繩延伸到車輪左右兩邊，再打入營釘會更穩定。這款帳篷包含營釘重量只有320公克，折疊後的尺寸也只有手掌大而已。

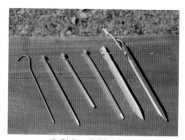

X字型和Y字型（上圖最右邊兩根）營釘有很好的穩固性，雖然是鋁製卻還是有一定的重量。如果換成鈦製營釘，8根重量可以減輕100公克，但是鋁製營釘比鈦製營釘堅固。

避難帳或楔形帳裡的空間都很小，另外準備一個收納用的箱子會比較方便。圖中為德國品牌ORTLIEB的防水收納袋。

時候，就把它想成是在修行。如果你鐵定不會在雨天或寒冷的天氣裡露營，可以考慮將常用帳篷替換成避難帳或楔形帳。

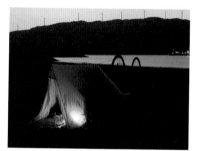

想要在沒有營柱的情況搭設楔形帳，營區一定要有可以綁定營繩的東西。以目前的經驗來說，90%以上的露營區都可以順利搭設，但是如果被指定營位就會比較麻煩。

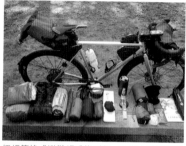

把帳篷換成避難帳或楔形帳，再帶上夏天用的睡袋，就可以將所有裝備收進坐墊包和車前包裡。總重量大概略重於4公斤，要騎上山頂也不是不可能。

避難帳在某種程度上還能承受得住雨水，但是考量到野炊的方便性，可以帶上天幕帳一起搭配使用（請參考第108頁）。

楔形帳裡面的空間狹小，基本上除了睡覺之外都會在帳篷外消磨時間。如果遇到天候不佳的情況，改成投宿旅館比較妥當。

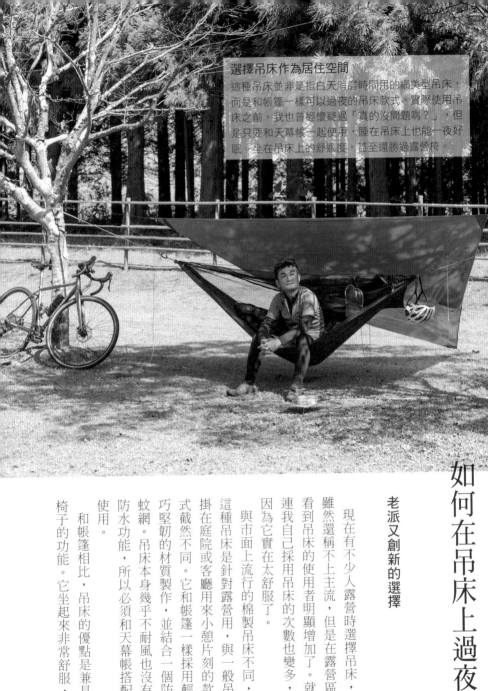

選擇吊床作為居住空間

這種吊床並非是指白天消磨時間用的網美型吊床，而是和帳篷一樣可以過夜的吊床款式。實際使用吊床之前，我也曾經懷疑過「真的沒問題嗎？」，但是只要和天幕帳一起使用，睡在吊床上也能一夜好眠；坐在吊床上的舒適度，甚至還勝過露營椅。

如何在吊床上過夜

老派又創新的選擇

現在有不少人露營時選擇吊床，雖然還稱不上主流，但是在露營區看到吊床的使用者明顯增加了。就連我自己採用吊床的次數也變多，因為它實在太舒服了。

與市面上流行的棉製吊床不同，這種吊床是針對露營用，與一般吊掛在庭院或客廳用來小憩片刻的款式截然不同。它和帳篷一樣採用輕巧堅韌的材質製作，並結合一個防蚊網。吊床本身幾乎不耐風也沒有防水功能，所以必須和天幕帳搭配使用。

和帳篷相比，吊床的優點是兼具椅子的功能。它坐起來非常舒服，

露營用吊床的組成要素

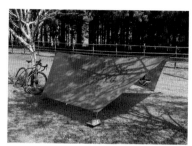

遇到強風大雨時，可將天幕帳降低完全遮住吊床。如此一來，烹調用的空間十分寬敞，下雨天也能自在度過。

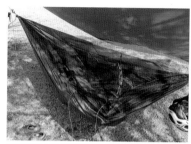

就寢時套上防蚊網並拉上拉鍊，就不必擔心蚊蟲從地面爬進來，夏天時比一般帳篷更舒適。

若挑選輕量款，吊床＋織帶（樹肩帶）＋天幕帳的總重量約為一公斤，因為少了營柱，更方便收進車包裡。

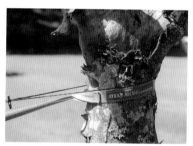

將吊床織帶（樹肩帶）繞在左右兩棵樹的樹幹上，再將吊床吊掛在兩棵樹之間。

坐在上面烹煮食物也不成問題。第二個好處是因為吊床底部懸空，遇到地面不平或潮溼的情況都不受影響，不過選擇平坦的地方比較容易擺放烹調用具。

由於吊床是綁在樹幹上（單車無法裝載吊床架），因此省去了一般帳篷所需的營柱，折疊體積非常小，也是吊床吸引人之處。

如同大家圖片中所看到的，吊床的特徵為開放式空間，通風良好所以很涼爽，特別適合在夏天使用，但缺點是並不耐寒。雖然可以準備吊床專用的睡袋以提高保暖效果，但基本上吊床還是比較適合在溫暖宜人的季節使用。

吊床要怎麼睡才舒適？

只要找到兩棵距離3～5公尺、樹幹夠粗的樹木，就可以迅速將吊床搭設完畢。露營用吊床皆附有機能性的織帶（樹肩帶），可調整吊掛的高度。最舒適的高度是坐下時膝蓋可以呈現90度的狀態。

睡在吊床上的祕訣是將身體稍微斜躺在上面，用身體背部將吊床撐開，讓吊床的布面維持張力，就能讓身體保持平穩。有不少人擔心「不會睡到一半掉下來嗎？」（連我自己也這樣想過），但其實出乎大家意料之外，吊床的穩定性很高、睡起來又舒服。最大的缺點是周遭沒有樹木就無法吊起，有些露營區可能沒有可吊掛固定的物品，要預先設想好無法使用的備案。

搭設吊床

以兩手張開的長度（也就是身高）為標準，挑選兩棵距離3～5公尺的樹木，若露營區有指定營位空地就會比較麻煩。有些露營區甚至會禁止使用吊床，出發前最好事先確認。

確認坐起來的舒適度，如果位置太低容易屁股著地，太高則不容易躺下。可透過織帶的高度和吊床繩的張力做調整。

吊床繩調整到適當的長度，並利用金屬D型環扣入織帶扣內，連接好的吊床本體。另一邊也用相同的方式固定在樹幹上，吊床即搭設完成。

將織帶（樹肩帶）的標籤朝外，貼緊樹幹環繞一圈後，穿入織帶前端的扣環拉緊後完成綁定。可稍微施加體重，確認是否不會移動。

106

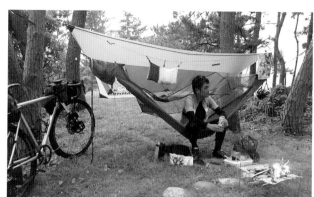

夏天使用
比帳篷還舒服

吊床最早是中美洲原住民所使用的寢具，想必是為了在炎熱又潮溼的熱帶雨林裡一夜好眠而發明的裝置。使用起來涼爽宜人，十分適合在夏季使用。搭配使用專門的睡袋可以增加保暖效果，但還是建議在溫暖的季節使用，既舒適又輕便。

遮風避雨
需要天幕帳

吊床搭配天幕帳，這樣的配置不僅能夠防風，突然下起雨來也不怕。雖然不夠隱密到可以放心換衣服，但已經是十分舒適的空間。

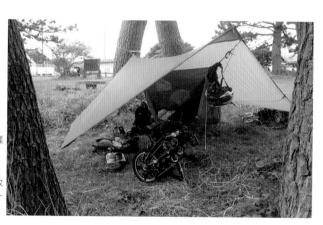

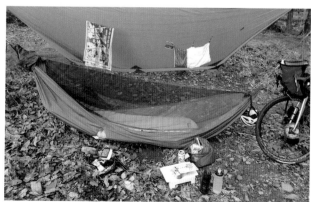

吊床也有缺點

一般帳篷就算有點破洞還是可以繼續使用，但是對於完全支撐身體重量的吊床來說卻是致命傷。只要出現一個小破洞，就會變成裂縫然後擴大，接著就會摔到地上。不過，破掉的吊床可以拿來當蚊帳。

活用天幕帳的無帳篷體驗

沒有也沒關係，
有的話以備不時之需

在上一個單元介紹吊床時，稍微提及了天幕帳。天幕帳是一塊大型防水布，扮演了遮風避雨的屋頂角色，即使下雨也能在天幕帳之下安心烹調食物，是很方便的裝備。開車露營時，大家幾乎都會搭設天幕帳，但是對單車露營來說並不是必需品。因為想要有一個理想的天幕帳，需要攜帶好幾根營柱與長度夠長的營繩，大家反而敬而遠之。

話雖如此，單車露營還是有需要使用天幕帳的時候。天幕帳對於吊床過夜是必不可少的裝備，但是對於露營老手來說，透過一些技巧，也可以只靠一個天幕帳睡覺。只要

將天幕帳斜著搭設，就能防風遮雨；搭成Ａ字型或菱型則是可以提高耐受度和隱私性；如果選擇搭成金字塔型，只用一根營柱就能創造出一個居住空間。

有些人可能會想，那就乾脆搭一般帳篷不就好了，但實際上搭天幕帳比搭帳篷少了很多道具，可減少許多行李重量。

使用避難帳遇到下雨時，我通常會搭一個天幕帳遮擋雨水。如果只攜帶避難帳卻遇到可能會下雨的情況時，我會趕緊到附近的五金行購買農用塑膠布和繩子，用這兩樣工具架設臨時的天幕帳。放晴之後就可以丟棄，雖然這麼做很不環保，但這個方法卻拯救了我好幾次。

不需營柱即可搭設
雖然利用營柱搭天幕可以搭得又挺又漂亮，但是會增加行李重量。我的作法是跟吊床一樣，綁在附近的樹幹上。

一塊布的無限可能
比起多角形天幕，四方形天幕可以搭出各種變化，價格也比較便宜，以單人露營來說，3×3公尺的尺寸剛剛好。

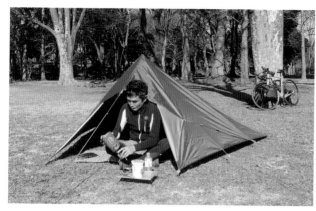

代替避難帳

在吊床愛好者之間流傳的「金字塔型帳篷」，三角形的形狀與F-117（世界上第一架隱形戰機）十分相似。使用120公分左右長度的營柱，即可完成搭設。

稱人結與調節片

要搭設天幕，請運用「稱人結」此打結方式做出紮實的繩環，再利用調節片調整長度。

增加金屬扣眼

因為我很少使用天幕，所以只買便宜的款式。便宜天幕的洞孔很少，所以自己另外DIY追加了金屬扣眼補強。

搭建臨時天幕帳

利用農用塑膠布在避難帳上方搭設一個遮雨篷，多虧了它，下雨天也能自在地烹調食物。

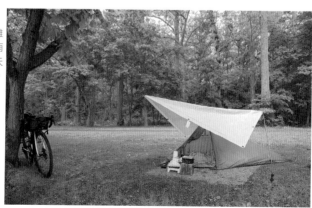

重新檢視野炊用具與食譜

適合單人露營的炊煮系統

簡化烹調器具也是達到輕量化的方法之一，我最推薦使用固體燃料，優點是易於存放也方便攜帶。

一個30公克的固體燃料，在蝦皮購物等網路商場購買，一顆只要台幣10元。五德瓦斯爐架和燃燒器皿也是挑選小尺寸，這樣就可以全部收納在炊具裡。一顆固體燃料的燃燒時間大約是15～20分鐘，要煮沸500毫升的水綽綽有餘，如果要煮熟一杯米，也有剛剛好的火力和燃燒時間，甚至有人戲稱這個組合是具有「自動煮飯功能」的戶外炊具，擁有不少愛用者。雖然能烹調的食譜有限，卻很適合單人露營使用。

用固體燃料烹調

固體燃料是很普遍的一種燃料類型，搭配防止延燒的器皿和小型的五德瓦斯爐架就可以使用，是露營輕量化的好幫手。

簡化道具

如果使用固體燃料，五德瓦斯爐架和燃燒爐台自然也會選用小尺寸，擋風板也選用低矮款即可，有效減少行李重量。

單人用的迷你爐架

固體燃料用的爐架款式十分多樣，上圖中的德國Esbit酒精爐是經典款，最近也有不少講究造型的商品。

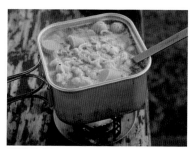

袋裝泡麵

先將水煮到沸騰，下麵煮3分鐘即可享用。如果要煮火鍋，則需要兩個以上的固體燃料。

仿壽喜燒

由於無法調節火力，比較適合簡單的料理。如果想吃肉，將壽喜燒的醬汁煮沸後，拿來涮肉片就很美味。

在日本到處都買得到

固體燃料可以在各大網路平台買到，在日本甚至可以在百元商店購得。我靠著固體燃料環遊了全日本。

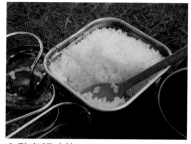

自動煮飯功能

一個固體燃料燒完正好可以煮熟一杯米，所以被戲稱為「自動煮飯功能」。但以個人經驗來說，一顆燃料煮飯的燃燒時間總是不太夠。

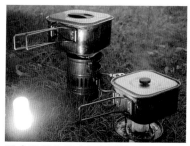

單人露營也能有兩個爐架

帶上正式的爐架再以固體燃料為輔，就很有豪華露營的氣勢，還能加快烹調速度。

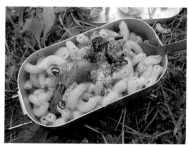

小型飯盒

在日本百元商店可以買到如上圖的小型飯盒，大小剛好可以煮一杯米，很適合單人露營。除了煮白飯，也可以烹調其他食物，這個尺寸的飯盒與固體燃料是絕配。

體驗輕裝啟程的美好

實現「輕量」後的新玩法

目前為止介紹了幾種輕量化、精簡裝備的方法，但是要如何運用多出來的「餘力」，讓旅行變得更豐富多元，是這個單元的重點。

我因為執行單車輕量化，得以重新檢視「鋼管旅行車」這款單車。

「鋼管旅行車」是來自法國的旅行用車款，原本是為了方便當天來回或兩天一夜的小旅行，一九八〇年代之前是旅行車款的代表。時至今日，還是有不少人被它簡單俐落的外型吸引。鋼管旅行車很適合安裝一個四方形的車前包和長方形的坐墊包，但是考慮到裝備輕量化的概念，只將行李裝在這兩個車包裡

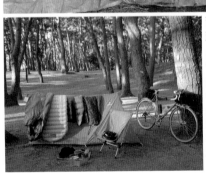

舊的鋼管旅行車
新的單車之旅

自從購買新型的礫石公路車後，鋼管旅行車就一直無用武之地。但是多虧露營用品輕量化的關係，終於輪到它出場了。使用新的輕量化用品卻使用復古自行車，不知道這是進化還是退化，但是騎著這輛經典車款上路，似乎重新教會了我慢活旅行的魅力。

（容量各20 L左右），不增加其他單車包。如果使用輕巧的避難帳，冬天露營就有空間裝入羽絨保暖衣物。沒有經過任何改造的鋼管旅行車，依舊搭配傳統的帆布包，現在正因單車露營漸漸流行起來，再次受到矚目。

精簡車包後多出來的「餘力」，可以裝進其他娛樂用的工具。適合單車或露營的戶外活動有很多，我是選擇海釣。帶上樂器似乎也很有情調，或是增加烹調用具的種類，就能讓菜色變得更豐富。當然，你也可以保留這份「餘力」挑戰崎嶇不平的道路或騎乘更長的距離。希望各位可以好好利用輕量化帶來的好處，思考單車露營可以做出什麼樣的變化。

各式各樣的玩樂道具

利用假餌釣魚不適合待在定點，這樣怎麼釣也釣不到。如果有單車，就可以在堤防邊快速移動，尋找適合的釣點，增加釣到魚的機會。

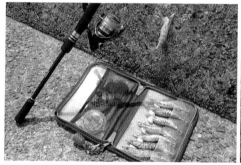

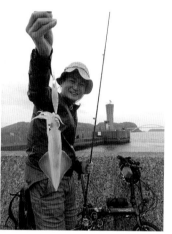

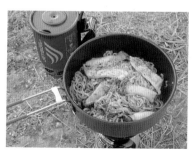

有一個平底鍋，就可以變化出許多料理。但是體積這麼大的平底鍋要怎麼攜帶呢？要像拼拼圖一樣思考，如何將其他物品組裝在一起。

帶著所有露營裝備往山頂前進。因為裝備輕量化，更容易實現平常無法完成的挑戰。

替代、改造和DIY的可能性

享受反覆嘗試
並不斷改進的過程

當你開啟了單車露營之旅，有時候看到與戶外活動無關的商品，腦中也會不自禁地浮現「也許這在露營時派得上用場」。即使不去戶外用品專賣店購買專業工具，偶爾也會在意料之外的地方買到合適的物品。

例如，在五金行看到數個疊在一起、材質較薄的鍋子，我看一眼就決定購買；日本百元商店的海綿瀝水架，正好可以拿來當作固體燃料的五德爐架。不過，現在日本百元商店也開始販賣戶外用品，其中不乏小型五德爐架，其實已經沒有必要拿其他東西來替代了。

說到「改造」就讓我興奮不已。

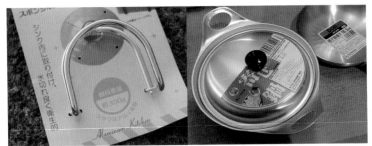

以日用品替代

日本百元商店和五金行經常可以找到適合單人露營使用的產品。我曾經將海綿瀝水架當作五德爐架、將材質超薄的鍋子當作主要炊具。

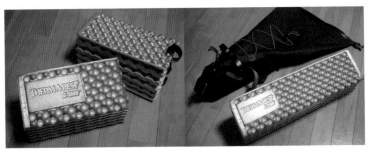

分割蛋殼墊

有不少愛用者的Therm-a-Rest Z-Lite Sol蛋殼睡墊，如果要收到車包裡，體積實在是太龐大了，於是我將它一分為二，分別收在坐墊包和車前包。

最近的得意之作是將蛋殼墊分割，因為我想將蛋殼墊全部塞進車包裡，所以將它分割成兩半，要用的時候再用魔鬼氈接合起來。去北海道露營時我也實際這麼操作過（請參考第158頁），確實能達到輕量化的效果。

我也曾經改造過坐墊包，為了能夠順利安裝在坐墊桿不夠向後突出的單車，減少了坐墊包的綁帶，但不久後市面上就出了一樣的款式，而且比我自己改造過的包款好看多了，功能也比較實用，因此我只用過一次就收起來了。我還曾經想要改造一個可以收納帳篷的單車車架，但這已經完全超過DIY的領域而不得不作罷。我想，只要露營的熱潮不減，一定會有廠商持續開發符合市場需求的新產品。

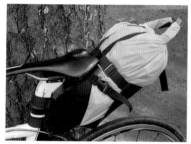

自製坐墊包

我將壓克力板剪成坐墊的形狀，包覆在防水袋外圍。雖然真的很輕，但是實在很難用，立刻就淘汰了。

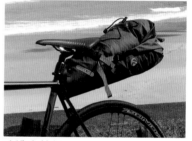

改造坐墊包

為了配合水平的車架（上管），動手改造坐墊包前面的形狀和束帶數量。

坐墊包的專用桌

用木板做了一個符合坐墊包底部尺寸的桌子，這招非常實用，包包也確實挺立著。但是用了幾次後就裂開了，木製品果然不夠耐用。

用單車袋當作天幕

將MARUTO大型單車袋當作天幕使用，但老實說效果不是很好。順道一提，2004年之前，日本品牌mont-bell還有販售可以兼作天幕帳的單車袋。

環遊四國
一圈露營之旅

日本的四國大小非常適合用單車露營的方式環繞一圈。這座夢想之島有很多露營區，快帶上單車，朝著它勇敢前進吧！

環繞一圈的距離與所需時間

現在日本正流行「環遊四國一圈」！擁有單車愛好者聖地「島波海道」的愛媛縣，為了推動單車觀光不遺餘力。四國其他三縣香川、德島、高知連帶也受到影響，同樣為了單車旅行全力以赴，整個四國區域的柏油路上都畫著清晰的藍色

平穩的車道
一路上欣賞風光明媚

雖然以環島來說，四國的面積有點太大了，但是沿海的道路平坦，即使帶著露營裝備也能快速奔馳。沿著地上的藍色單車標線前行，令人感到十分安心。

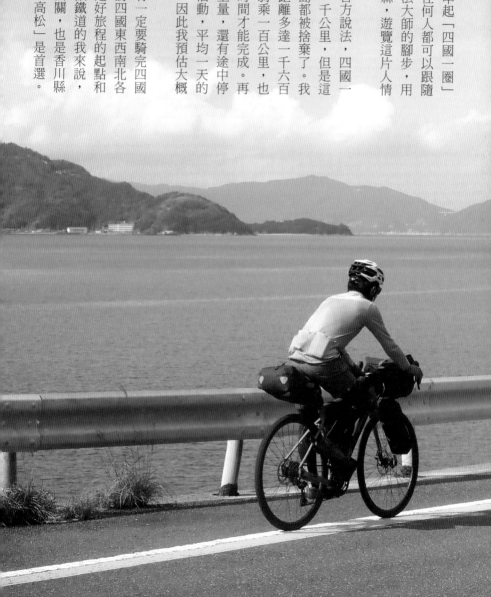

單車標線，無縫串起「四國一圈」
環形自行車道。任何人都可以跟隨
一千兩百年前弘法大師的腳步，用
單車環繞四國四縣，遊覽這片人情
味濃厚的土地。

根據愛媛縣的官方說法，四國一
周的距離大約是一千公里，但是這
個路線有不少半島都被捨棄了。我
自己規劃的路線距離多達一千六百
公里，就算一天騎乘一百公里，也
要花上半個月的時間才能完成。再
加上露營裝備的重量，還有途中停
下來釣魚等休閒活動，平均一天的
騎乘距離會更少，因此我預估大概
要花費 20 天。

但是我並沒有一定要騎完四國
一圈，只是想造訪四國東西南北各
處，我也已經決定好旅程的起點和
終點了。對於喜歡鐵道的我來說，
往來瀨戶內海的玄關，也是香川縣
縣政府的所在地「高松」是首選。

踏上嚮往已久的
長途旅程

基本上我是以順時針的方向環島（行走車線靠海的那一側）。從高松出發環遊一圈，回到高松前可以造訪香川縣西邊的觀音寺（如果是逆時針方向環島，第一天就可以抵達）。觀音寺是一個海港小鎮，也有很舒適的露營區。如果有像我一樣以觀音寺為目標的明確動機，應該可以順利環遊一圈。

能在每一段剛好的間隔找到露營區，也是在四國騎單車的優點之一，而且四國的海岸線平穩，沒有像伊豆半島一樣的上坡。不過，四國也有險峻的道路，如果往深山裡去，會發現這裡有日本最長的泥土林道，但是沿海一帶都是相當繁華的都會區。

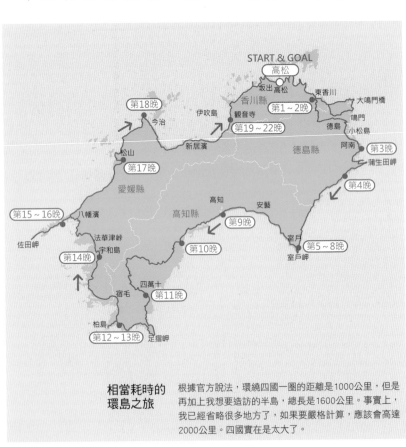

相當耗時的環島之旅

根據官方說法，環繞四國一圈的距離是1000公里，但是再加上我想要造訪的半島，總長是1600公里。事實上，我已經省略很多地方了，如果要嚴格計算，應該會高達2000公里。四國實在是太大了。

對上班族來說，環島前最大的問題是要怎麼向公司請假。很多人一邊做著放長假的美夢卻又一直在等退休，但是等到真正退休的時候，可能已經沒有體力騎單車了。

不知道該說幸運還是不幸，由於我是自營業，經營情況不是非常穩定，只要沒有工作或急件，休息一個月並不是難事。我也曾經當過上班族，當時只會埋首於工作，雖然有特休假卻幾乎不曾用過，現在想起來覺得很浪費。如今我有 20 天以上的假期，也有一點旅費，雖然為了省錢我只能自己修補車包和道具，但期待已久的旅程終於準備完成，我朝著擁有豐富自然美景的四國出發了！

進入四國當然要搭臥鋪火車
東京車站21點58分出發的臥鋪火車「SUNRISE瀨戶」，高級單人房有寬敞的空間可以放置單車。

預計住宿的 露營區一覽表

這趟旅行的時間點是2021年10月下旬到11月中旬，以每70～100公里的距離設定一個露營區，並提前打電話確認過是否有正常營業。幸好當時日本已解除緊急事態宣言（日本政府因應新冠疫情發布的措施，類似台灣的疫情警戒），全部的露營區都有開放。經過高知之後，我住宿的露營區都不需預約而且免費（觀音寺也只要100日圓），實在太令人感動了。如果為了充電而需要入住旅館，就視實際情況當場預約即可。

第1～2晚	東香川市・TORAMARU公園
第3晚	阿南市・漁火露營區
第4晚	美波町・惠比須濱露營村
第5～6晚	室戶市・夕陽之丘露營區
第7～8晚	室戶市・吉松旅館（非露營）
第9晚	高知市・種崎千松公園
第10晚	中土佐町・小鎌田之濱
第11晚	四萬十市・四萬十川露營區
第12～13晚	大月町・樫西園地
第14晚	宇和島市・宇和島TERMINAL飯店（非露營）
第15～16晚	伊萬里・室鼻公園
第17晚	松山市・東橫INN（非露營）
第18晚	今治市・大角海濱公園
第19～22晚	觀音寺市・一之宮公園

高松車站的外觀小巧可愛，還有專為單車騎乘者設置的準備空間。出發時很不巧是陰天，但是騎著騎著，天空便變得晴朗起來。

旅行的起點香川縣是日本最知名的「烏龍麵縣」。還沒來得及組裝好單車，就先在月台上的小店來一碗烏龍麵解饞，味道果然沒話說，最推薦豬肉烏龍麵。

早上抵達高松車站，四國的大哥吉田伸二來迎接我。傍晚我們在露營區會合，慶祝久違的相聚。

可以眺望海景的大坂峠

大坂峠聳立在香川和德島的交界，自古以來就是交通往來的要道。標高260公尺，可欣賞漂亮的海景。

連住多日即可輕裝出行

這次在以前曾經住過所以很熟悉的東香川露營區連續住了兩晚。連續住宿的好處是第二天不用收帳篷，可以一身輕便地騎車去觀光。

熱淚盈眶的重逢

在臥鋪火車上一夜好眠，早上6點醒來已抵達岡山車站，接著火車要橫跨瀨戶大橋。橋的上方是汽車通行道路，火車會從巨大的橋樑中間穿過。行駛在鐵軌上的列車發出「喔嘟、喔嘟」的聲音，彷彿是在舉行進入四國的莊嚴儀式，壯闊的瀨戶內海即將展現在眼前。

火車在7點27分準時抵達高松車站，月台上有人舉著「歡迎來到四國！」的手寫牌，仔細一看，居然是單車愛好者的前輩。前輩住在香川縣，我基於禮貌事先告知他我要來四國，沒想到他專程來車站迎接我。我紅著眼眶，和前輩一起在月台的小店享用了烏龍麵。

我們約好在露營區再見後，便各

120

宏偉的鳴門大橋，橋樑下方是之後可能都不會再被啟用的鐵軌道路，希望有有朝一日能被用來當作單車專用道。

搭乘岡崎渡船前往鳴門，可以節省不少時間，單車可直接上船而且免費。我在高知和松山也搭乘了好幾趟渡船。

「勝瑞城」是一座位在鬧區且建造在平地的城堡。在日本戰國時代，織田信長的勢力尚未擴大前，這是三好氏所居住的城堡。雖然少了點威風，卻有著高雅的風範。

樁泊到蒲生田岬

為了增添冒險感，有時我會繞去沒有單車標線指引的小半島，雖然是繞遠路，但是樁泊和四國最東端的蒲生田岬都很值得造訪。

單車專用道

老實說，要沿著別人決定好的路線前行，一開始我對此有點不以為然，後來我卻漸漸地覺得十分安心可靠。

自整裝出發了。第一天我先造訪屋島和大串岬等小半島，然後往東香川的露營區前進。這次我也帶上了釣具，但是在三個地方釣魚卻全軍覆沒。本來打算用軟絲生魚片招待前輩，卻兩手空空地到達露營區，反而讓前輩煮火鍋招待我。

我在東香川連續住了兩晚，第二天我卸下大部分的裝備，在當地輕鬆觀光。老實說，接下來的行程我只有找好在阿南的露營區，但即使是最短路線也超過80公里。這個距離對我來說不是難事，但是我不想錯過途中會經過的風景名勝，所以決定在東香川多住一晚，如此一來，第三天就可以了無遺憾地前往阿南。旅行的天數夠長，才有餘裕自由調整行程。

且戰且走的旅行也很有趣

藍色的單車標線幾乎只沿著國道前進，遇到半島或峽灣就會過門不入，我想這個設計是為了要讓大家以一千公里整數的距離繞行四國一圈。不過，因為我還想去別的地方看看，所以總是會多繞一點路，騎到更深入的的地方去看看。偏離國道後，路上的車子變少，也多了一份悠閒，但路上連便利商店都沒有，這時就要靠自己攜帶行動糧。雖然沒有商店，但是依序出現了幾個小漁港，而且都有適合釣魚的堤防。這時我都會停下車拿出釣竿，但是卻一無所獲。我不禁沮喪地想「說不定東京灣還比較好釣」，但同時我也對自己說，沒關係，反正還有很多時間可以碰運氣。

離開阿南後，我在現今改稱為「美波町」的日和佐住了一晚，之

第四天入住距離日和佐大街很近的惠比須濱露營區。目前為止都是平日入住，每天幾乎都是包場的狀態。

我在第三天入住的露營區，聽說在由岐可以釣到魚，所以就特地繞到堤防，但是一點動靜也沒有。

從蒲生田岬越過伊座利峠前往由岐，離開國道之後便全部是上坡。雖然疲累，但由上往下看的海景卻讓人心情舒暢。

雙模式車輛在正式運行前，必須反覆進行測試，因此這一天鐵路停駛，由巴士替代服務。

從牟岐開始只有國道55號線一條道路，沿著黑潮流入的海邊，不疾不徐地往室戶岬南前進。

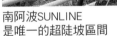

南阿波SUNLINE
是唯一的超陡坡區間

從日和佐開始往上爬的南阿波SUNLINE，不斷出現多達10%的陡坡，要不是一路有美麗海景支撐著我，早已經沒有動力騎下去。

後便朝向這條路線當中起伏相當大的「南阿波SUNLINE」前進。只要克服這一段路，接下來就可以沿著平坦的國道55號線前進，一路到達室戶岬。與高知縣縣界很近的德島縣南部「阿波海南」，曾經舉辦過「雙模式車輛」的試運行，雙模式車輛是指同時可以在軌道和道路運行的車輛，有望成為振興地方路線的交通工具。

我在擁有大規模漁港的宍喰嘗試釣魚，但再次鎩羽而歸，最後還是兩手空空地進入高知縣。不過，幸運的是一路上微風輕拂，雖然時不時停下來釣魚，這一天仍順利騎乘了一百公里，在第五天抵達室戶岬。室戶岬宛如一把槍向黑潮突出，在這裡應該可以釣到一條不得了的大魚吧？我原本預計在這裡多住一晚，沒想到後來發生了意外，居然連住了四晚。

不知是否曾經因為捕鯨而繁榮的關係，室戶是個相當熱鬧的小鎮，也有便利商店。我在這裡買到最愛的牛腸鍋，然後往室戶岬的露營區一路奔去。

一進入室戶大街，到處都可以看到為了海嘯搭建的避難塔。與在伊豆或關東近郊看到的避難塔相比之下，規模更大。

俯視著室戶岬的雕像為日本幕末的志士中岡慎太郎，接下來在高知縣內會不斷出現幕府末期維新志士們的雕像。

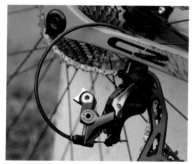

發生意外

為了拍到夕陽網美照，我將靠著的單車傾倒在地上，結果變速器勾爪竟然「咔嚓」一聲應聲而斷。這下糟了……

讓人想多住幾晚的露營區

室戶的夕陽之丘露營區位在面西的山腰上，美麗的夕陽景色不負露營區的美名，我在這裡連住了好幾晚。

土佐引以為傲的英雄們

來到土佐，大家一定會造訪桂濱的坂本龍馬，但佇立在浦戶灣對岸的長宗我部元親雕像也不能錯過。我很期待這個故事能拍成大河劇。

吉良川溼漉漉的老街有一種寧靜的氛圍。如果可以住在這裡的話……有時這種天真的想法會突然出現在腦海中。

在旅館待了兩天，變速器勾爪終於到了。很感謝單車店的幫助和可靠的日本物流，終於可以重新上路了。

在室戶住了兩晚的旅館，散發著濃濃的昭和時代氣息，沒有拍到的電視櫃下方有一疊八卦週刊雜誌。

在高知縣幸福地度過一週

在室戶岬的露營區不小心將變速器勾爪撞斷了，而我竟粗心大意地沒有帶到備用品，在鐵路交通不太方便的四國，當時我可說是絕望到了谷底。於是我立刻聯絡在東京熟識的單車用品店，拜託老闆用宅配的方式幫我寄送到四國。我非常感謝對方的大力幫忙，但也因此不得不在附近的旅館多住兩晚，以便等待零件送達。因為暫時無法使用單車，於是我想這可能是釣魚之神賦予我的機會。沒有單車，我連續幾天都搭公車到漁港，從早到晚都在釣魚，結果仍然一無所獲。連續好幾天都沒有釣到魚，後來只要看到漁港，心情就沉重了起來。

124

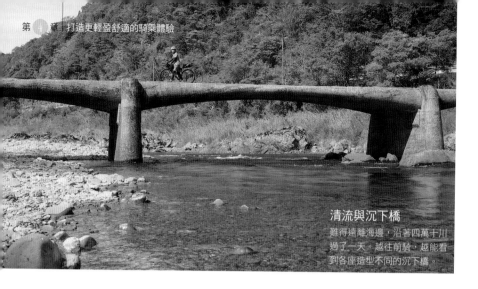

清流與沉下橋

難得遠離海邊，沿著四萬十川過了一天。越往前騎，越能看到各座造型不同的沉下橋。

註：古代四國用來修行的道路，有不少難以攀爬的山路。

因為喜歡舊道路，只要看到都會特地繞過去看看。但這一次卻誤入險峻的「遍路道」（註），反而一身狼狽地逃出來。

須崎擁有高知縣內極少數的貿易港口，我在堤防看到濃濃的軟絲墨汁痕跡，深信一定可以有所收穫，結果仍不如人意。

沿著橫浪黑潮車道前往須崎的路程人煙稀少，知名寄宿學校「明德義塾」就在這裡，這裡的環境很適合學習。

變速器勾爪到手後，單車終於復活了。雖然在出發的這一天下起雨來，卻不減我的熱情，忍住想繼續釣魚的想法，一口氣往高知前進。

吉良川的老街、廢棄的自行車道、散布在高知機場周邊的碉堡（軍用機的防空洞）我都很想去看看。持續下雨的情況下，我前往高知郊外一個可以自由露營的公園搭設帳篷，距離上次使用這個營地已經是25年前了，現在和當時一樣，營區都是可免費使用的。

過了土佐久禮之後會暫時偏離海岸線，越過小小山頂後的目標是號稱「日本最後清流」的四萬十川。雖然沿著蜿蜒的河流前進會增加距離，但是路面平坦反而很好騎。河口的中村也有一個免費的露營區，高知縣真是一個對露營者友善的好地方，非常推薦大家有機會一定要來體驗看看。

只要不放棄，
夢想終會實現

環遊四國最南端的足摺岬後，我在位於大月町擁有絕景的樫西園地露營區連續住宿了幾天。我以這裡當作基地，將觸角延伸到位於四國左下角最深處的柏島。這裡從前是一個遙不可及的秘境，但這幾年隨著隧道開通，已經變得方便許多。

柏島海邊的能見度很好，可以隱約看到有黑色物體在淺灘游動的模樣，我猜想這一定是軟絲。我顫抖地將所剩不多的木蝦（假餌）裝在釣魚線上，謹慎地丟入海中。我停住線盤，剛剛還靜止不動的木蝦這時卻突然動了。「不會是上鉤了吧？」我半信半疑地捲起線盤然後揚起釣竿──釣到了！肥美的軟絲目測重量至少有七百公克，來到四

飄浮在太空中的船隻

柏島漁港的海水透明到不可思議，用肉眼就可以看到往來船隻的底部。與其說是浮在海面，看起來更像飄浮在太空中。

離東京最遠的地方──柏島

因為實在是太偏僻了，曾經造訪四國20次的我，都沒有去過柏島。雖然和四國本土連接，海水卻宛如孤島一般湛藍清澈。

獨一無二！夢寐
以求的軟絲

旅程的尾聲終於讓我釣到一條大魚，一解兩個星期毫無所獲的怨氣。這尾軟絲的分量十足，雖然釣具是越輕越好，但是釣上來的魚卻是越重越令人滿意。

回到樫西園地露營區後，馬上享用軟絲大餐。這趟旅程不論是騎車、露營還是釣魚，每一項都是史上最棒的體驗。

國已經半個月，期待已久的願望終於實現了！

過了高知縣、進入愛媛縣後，走到哪裡都很熱鬧。由於之前的旅程花太多時間在等待變速器勾爪，只好略過愛媛縣的小半島不去，但我還是不想錯過最西邊的佐田岬。

旅程的尾聲，我將前往睽違二十天的香川縣，我和前輩約好在觀音寺的一之宮公園會合，互相慶祝平安抵達。這段時間以來我都是一個人露營，因為太自在，老實說我不小心喝了太多酒，但這真的是一段非常幸福的時光。

最後一天的目標是高松車站，心裡不免感到有些惆悵，差一點又想再環島一圈，但我忍下了這個衝動，順利地踏上歸途。

照片中的下灘車站看起來很冷清，實際上有不少情侶。這種純樸的無人車站，應該要讓給我這種想要享受孤獨的大叔才對啊⋯⋯

位在日本第一細長半島前端的佐田岬，由於上下坡的路段比較多，再加上必須往返，我趁連續住宿不需攜帶沉重行李時輕裝造訪。

位在宇和島北邊的法華津峠，雖然知名度不高，但我個人認為這個山頂擁有四國第一的絕景。希望大家有機會來到宇和島時，不要錯過這個地方。

旅行最後一天，我眺望著瀨戶大橋，一想到幾個小時後即將坐在火車裡穿過這座大橋，心中湧起無限感慨。

再次與單車夥伴們相聚

與朋友們約好在相同的時間抵達觀音寺，與四國和京都的前輩會合後一起露營。由於之前都是一個人旅行，與朋友聚在一起後，不免感到內心澎湃。

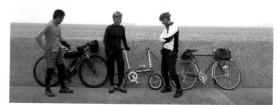

四國一圈旅行的露營裝備

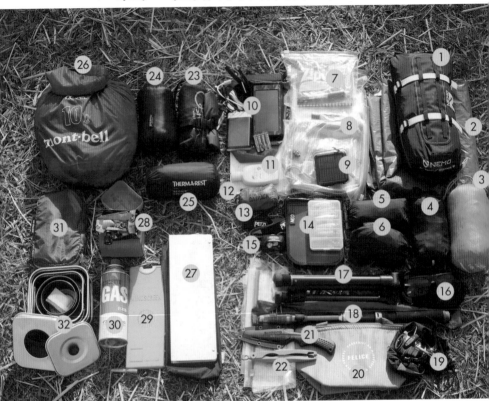

⑫ 砧板	① 帳篷（NEMO Bikepack 1P）
⑬ 可收納後背包	② 帳篷內地墊
⑭ 假餌	③ 睡袋（SEA TO SUMMIT Spark Sp0）
⑮ 頭燈	④ 雨衣（mont-bell）
⑯ 偏光太陽眼鏡	⑤ 雨褲（mont-bell）
⑰ 三角架	⑥ 雨鞋套
⑱ 釣竿	⑦ 記事本、筆、防蚊液
⑲ 捲線器（釣魚用）	⑧ 水桶（釣魚用）
⑳ 保冷袋	⑨ LED營燈
㉑ 刀子	⑩ 行動電源、充電器
㉒ 夾魚鉗	⑪ 洗髮精

單車長途露營旅行的費用

20天以上的旅行，竟然只需要這些行李！？扣除來回的交通費和酒錢（我這次喝太多了），其實這趟旅行的花費非常少。

總花費
16萬3564日圓

- 交通費：4萬3110日圓
- 酒費：2萬7866日圓
- 其他（補充釣具等物品）：2萬4622日圓
- 露營用食物：2萬2771日圓
- 住宿費：1萬6000日圓
- 外食：1萬168日圓
- 行動糧：6425日圓
- 露營場地費：6400日圓
- 飲料（移動時）：6202日圓

加上一點目標
旅行更有趣

如果只追求騎完一圈，有時候騎到一半就會失去動力。如果有想去看看的街景、想體驗的露營區，甚至是有想見的人，這才是出門旅行真正的意義。

不管住20晚或住1晚，
裝備都一樣

也許你會感到很驚訝，對於單車露營來說，不論旅行天數的長短，需要帶出門的裝備都差不多。這次我因為帶上了釣魚用具，行李總重量超過8公斤，但是釣魚用具隨時可以省略不帶。假如是跨季節的長途旅行，可能需要更換其中幾項用具，否則一個晚上的裝備，就足以應付十幾晚的旅程。如果中間穿插住宿旅館，就能為電子產品充電，有緊急工作需求的話，也可以利用宅配服務將電腦寄送到飯店。（但個人不建議在旅途期間工作。）

23 單車袋
24 羽絨外套（mont-bell）
25 睡墊（THERM-A-REST NeoAir UberLite）
26 換洗衣物（單車衣一套、汗衫）
27 桌子（SOTO Field Hopper）
28 瓦斯爐頭（Iwatani Junior Compact Burner）
29 擋風板
30 瓦斯罐
31 小袋子（調味料、餐具等等）
32 炊具（UNIFLAME鋁合金四方鍋三件組、鈦杯）

被迫中斷的單車旅行

我一直很注意自身安全，因此旅行途中並沒有發生過什麼嚴重的事故。但是……

不久前，我去了一趟位在九州南端的「種子島」，種子島是一個知名的海灘度假勝地，同時也是日本太空計畫種子島宇宙中心的所在地，因此我的目的很單純，就是為了去看火箭發射。但是就在我經過琵琶湖那一帶時，吊床居然破了。經過一番思考，因為我剛好想購入mont-bell的一款帳篷，所以我打算搭乘JR湖西線到京都的mont-bell購買帳篷，這樣既可以買到需要的用品，也省下了回家一趟的費用。

不過萬萬沒想到，我竟然把錢包遺忘在列車上，裡面有我的信用卡和健保卡。幸好手機還在身上，只好趕緊聯絡京都的朋友前來救援，我跟他借了回家的車費，就直接搭車回家了。因為遺失信用卡和健保卡，我也沒有繼續旅行的興致了。

少年漫畫般的情節就在我的人生中真實上演。這次的經驗令我深刻感受到，旅行當然要做好萬全準備，但遇到緊急情況時，出外真的要靠朋友。

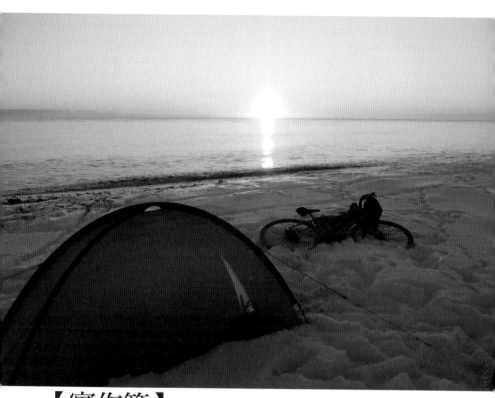

【實作篇】
出發吧！
享受單車露營的樂趣

只要具備天時、地利、人和這三大要素，
找到空閒的時間和喜歡的地點，
一整年你都可以進行單車露營。
其中，搭配大眾交通工具的「4＋2輪」旅行，
也是單車露營中相當關鍵的角色。

第 **5** 章

日本適合騎乘單車的季節

一年四季的露營注意事項

日本是最受台灣人歡迎的旅遊國家，如果想要嘗試在日本單車露營，哪個季節最適合呢？初夏和秋天是最適合單車露營的季節，不過如果擁有適當的裝備，其實一年四季都可以出發，即使天氣寒冷也沒問題。隨著經驗的累積，你會漸漸發現，在不同的季節進行單車旅行，可以體驗到不同的樂趣。

一到春天，想出門的心便蠢蠢欲動，但是日本有很多地區在三月之前尚未擺脫脫嚴寒，防寒衣和睡袋必須比照冬天規格。再來是春天白天的氣溫會上升，如何挑選應付溫差的服裝顯得格外重要。伊豆半島、

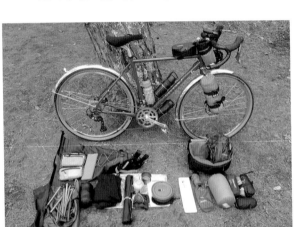

春天露營的重點

這是我三月去北關東露營時的裝備。應付寒冷天氣的睡袋和羽絨外套體積稍嫌龐大，所以將帳篷懸吊在前叉，如此一來就有更多空間可以裝入椅子和營火台。

在北日本或是高山地區，春天可能還有積雪或路面結冰的情形。較偏僻的路段和森林道路不會有人來鏟雪，若要騎乘這些路段需格外小心，穿著上務必注意保暖。

即使不像冬天這麼冷，但是在春天還是想要吃熱呼呼的火鍋。只要去超市，隨時都能買到蔬菜，春天的時令蔬菜十分豐富。

春天是賞花的季節。按照每個地區和品種的不同，櫻花的開花時間也不一樣，出發前可在網路上查詢各地開花資訊。照片中是櫻花和油菜花盛開的南伊豆。

紀伊半島、四國等地由於受到黑潮的影響，比較溫暖舒適，初學者可以這些地方為目標，還能將賞花行程排列其中。

夏天是露營區最熱鬧的季節，不過我卻不太喜歡在夏天出發。天氣冷可以穿外套防寒，天氣熱卻束手無策。如果計劃夏天出發，建議以緯度較高的東北地方或北海道為目的地，或是挑選位在標高一千公尺以上的露營區才能避暑。夏天的蚊蟲較多，防蚊液和蚊香都有一定的效果，但最重要的是要將帳篷設置在通風良好的地方，穿著上儘量避免露出皮膚，抵達露營區後換上長袖的汗衫和緊身褲，也不要忘記帶上蚊蟲藥。

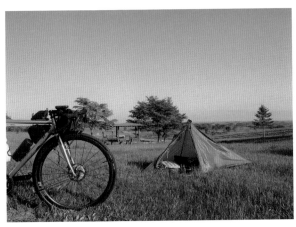

夏天露營的重點

夏天的活動範圍明顯擴大許多，但是日本五月初有些地區還是很冷，千萬不要大意。北海道即使在六月，氣溫還是有可能會下降到近零度，請記得攜帶保暖裝備。

位在高原的露營區有涼爽的微風吹拂，相當舒服。關東地區我最推薦富士五湖周邊和信州一帶的露營區，不過這兩個地區的遊客比較多。

建議穿著排汗效果佳的車衣以及做好防曬工作。露營期間一定要注意防蚊，不要忘了穿上可以遮住皮膚的長袖上衣。

海拔較高的山岳地區氣候涼爽，加上夏天日照長，騎乘時間比較充裕。但是如果氣溫超過35℃會有中暑的危險，請隨時注意身體狀況。

做好保暖措施
才能享受漫漫長夜

秋天是最適合單車旅行和露營的季節。九月在有些地區還能感覺得到暑氣，但是一進到涼爽的十～十一月，各地的氣溫都變得十分舒適。原本熱鬧擁擠的海邊以及位在高海拔的露營區，明顯少了許多外出的人群，這對單人露營來說是最適合的時期，還有機會欣賞到美麗的紅葉。不過，因為秋天天黑的比較快，以致於每天的騎乘距離會縮短，因此享受露營的時光也變長了。這時候也是為即將到來的冬天和春天測試新裝備的最佳時機。

你可能不會特地選在冬天露營，但是這個寒冷的季節其實富含許多出遊的魅力。首先是騎乘上坡路段時不用擔心大汗淋漓，空氣清新乾

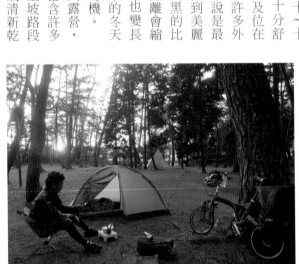

秋天露營的要點
秋天是最適合戶外活動的季節，不知道是否大部分的人都選在夏天休假，此時的露營區反而很安靜，圖中的我正烹煮著當季收穫的新米。

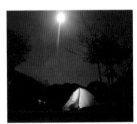

秋天舒適宜人的氣候很適合邀請三五好友一同相聚。跟暑假比起來，十月左右的機票通常會降價，可趁機到離島旅行。

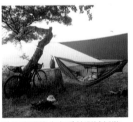

秋天也很適合在戶外測試新裝備或新的紮營方法，甚至開發新的露營區。在這個季節搭設吊床和天幕帳再舒服不過了。

除了賞櫻，楓葉季也是日本的年度旅遊盛事。秋天出遊的優點之一是氣候相對穩定，長時間旅行也不容易遇到下雨。

冬天露營時，全身都要穿上羽絨製品才夠保暖。如果預算足夠，建議購入一雙保持雙腳溫暖的羽絨腳套，也能加強睡袋的保暖效果。

淨視野佳，再來是露營區很安靜且不怕蚊蟲干擾，熱呼呼的食物吃起來特別美味。

不過即使我列出了這些優點，還是很多人會因為天氣過冷而卻步。

雖然不勉強大家在冬天露營，但其實只要裝備齊全就能抵擋寒冷，缺點是會多出一筆花費，增加的行李重量也會影響前進的速度，不過，只要確實制訂好計劃，就能順利抵達露營區。

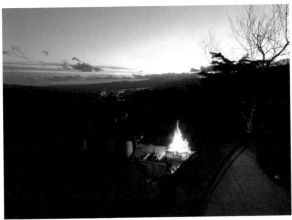

冬天露營的要點
冬天是離不開營火的季節。平地的露營區不至於太寒冷，但我特地選在高海拔的地點，從清澈的夜空眺望遠處市區的點點燈光，別有一番滋味。

累積一定的經驗再加上足夠的裝備，在雪中進行單車旅行和露營不是不可能。令人興奮的露營體驗正等著你，保證是讓你一生難忘的旅程。

冬天出遊不僅需要大型睡袋，也要有足夠的保暖衣物，行李數量一口氣增加了不少，因此大容量的馬鞍包出場的機會便增加了。

暑假時人潮洶湧的海邊露營區，在冬天前來就是包場的好時機。不過在嚴寒的北日本，部分露營區會關閉，出發前請先確認。

活用「4＋2輪」技巧

擴展單車旅行的可能性

攜帶單車搭乘火車、巴士、渡輪或飛機，利用大眾交通工具將單車攜帶到另一個地點去，日文稱為「輪行」，台灣人通常使用「4＋2輪」（四輪攜帶二輪）來說明這種旅遊概念。在日本攜帶單車搭乘火車，只要將單車前後輪拆下、折疊縮小後放進專用袋，大部分都可以免費攜帶。前往離島的渡輪或一般交通船，大部分可以不必收納直接上車，但還是有例外的情況。搭乘飛機時，一定要放進專用袋並且托運。

利用大眾交通工具前往較遠的地方，能擴展單車旅行的可能性。如果不搭配「4＋2輪」，就只能制

定以家裡為起點和終點的行程。

有些人會開車載著單車一起移動，但是最多只能搭配起終點相同的環形路線，限制比較多。我想應該有許多單車玩家都在

「4＋2輪」的基本模式

如果選定一個車站，就能調整騎乘距離，也不需要規劃環形路線，反而能設定更遠的目標。

```
          家裡
           |
         自行移動
           ↓
        最近的
         車站
   火車移動 ↙    ↘ 火車移動
  B車站            A車站
       ↖  露營區  ↗
      騎單車      騎單車
```

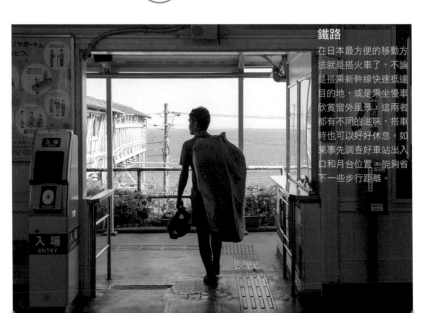

鐵路

在日本最方便的移動方法就是搭火車了，不論是搭乘新幹線快速抵達目的地，或是乘坐慢車欣賞窗外風景，這兩者都有不同的滋味，搭車時也可以好好休息。如果事先調查好車站出入口和月台位置，能夠省下一些步行距離。

執行「4＋2輪」這個旅行方式，我自己也認為這是單車露營活動中的必要移動方法。

在本書裡我不斷提到不使用貨架的Bikepacking式裝備，因為我本身就是這款打包方式的愛好者，最重要的原因就是方便搭車。如果安裝貨架，必須先拆除所有貨架才能將單車裝進專用袋，尤其是後貨架，而裝卸貨架非常麻煩。有些大型專用袋可以免拆後輪，視情況還能連同後貨架一起收進袋子。但是這種作法大多會超出鐵路局規定的尺寸，所以我不太推薦。

只要懂得運用「4＋2輪」，世界各地都是你的遊樂場。不僅可以隨意挑選露營區，也能自由地規劃路線，希望大家能一同體驗「4＋2輪」帶來的方便。

新幹線和特急列車較便於攜帶單車，最後一排的位子後方可放置大型行李。一般的通勤火車建議放在駕駛座後方。

照片中是在車站拆解和收納單車，建議儘量避開來往行人多的地方，只要熟悉了打包作業，十分鐘以內就能完成。值得開心的是，最近有不少車站都增設了組裝單車的專用空間。

船舶

搭乘高速船這類空間有限的船型時，和搭火車一樣，需要將單車拆解後裝進專用袋，而且大多要額外支付費用。

飛機

可能有人對托運單車感到猶豫，其實只要準備和搭火車同樣款式的車袋就可以了。托運費用需依照各家航空公司規定。

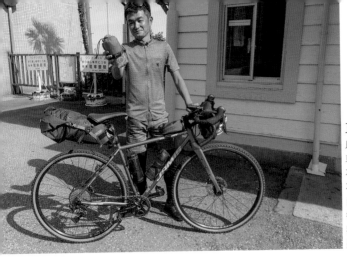

正確拆裝自行車

以下我要為大家介紹單車的「立式收納法」，不需要靠牆放，單車也不會倒下。不習慣拆裝自行車的人可能會覺得很麻煩，但想要騎單車稱霸全世界，拆裝單車是務必熟悉的技巧。

2 拔出前輪車軸

將內六角扳手插入貫通軸，將它鬆開拔出。坐墊和把手向下，讓單車倒立會比較容易作業。

1 拆下坐墊包

如果採用Bikepacking，需要拆除的只有坐墊包而已。車前包和上管包連同單車裝進袋子。

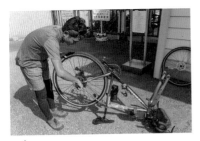

4 拔出後輪車軸

接著換後輪的貫通軸。以前有一款被稱為「快拆桿」的one touch式車軸很受歡迎，讓拆裝自行車變得更容易

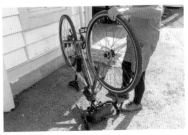

3 拆下前輪

貫通軸拔出來後，只要將前輪往上提起就能卸下車輪。卸下的車輪放在地上可能會踩到或妨礙作業，可將它先靠牆放。

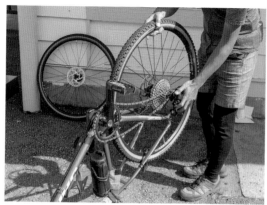

5 卸下後輪

由於後輪有齒輪，請小心避開變速器勾爪和鍊條。抓著變速器勾爪向後拉，就能輕鬆卸下後輪。要先記好齒輪和鍊條的位置（可用手機拍照記錄下來），以免重組後輪時忘記怎麼裝回去。

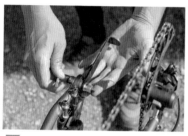

7 裝上變速器保護架

立式收納是將後車架和坐墊後端著地，為了保護變速器勾爪，要裝上變速器保護架。

6 碟煞

切記要在碟煞卡鉗處塞墊片（購買單車時會附贈），以免不小心按到煞車，造成來令片向內夾。只要有嵌入墊片軸即可。

8 用變速器保護架立起車架

坐墊後端和變速器保護架朝下，車架呈直立狀態。變速器保護架要配合車軸的款式挑選，可和專用袋一起購買。照片中我使用的是日本品牌OSTRICH的L-100輕量專用袋，以及同品牌的貫通軸用變速器保護架（單腳型）。

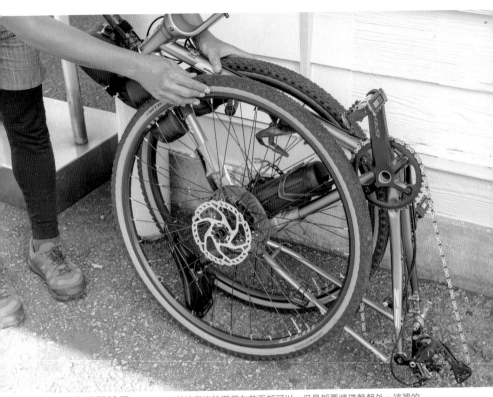

9 將兩個輪子緊貼車架

前輪與後輪哪個在前面都可以,但是都要將碟盤朝外,這裡的位置關係相當重要。由於後輪的齒輪是在內側,只要事先用保護套覆蓋好,就不易刮傷。

11 打開專用袋

專用袋底部有標示放置單車的方向。如果目前為止的收納步驟都正確無誤的話,此時會看到坐墊在你的左側,配合袋底標示的方向將袋子完全攤開。

10 用綁帶固定

用專用袋附屬、帶有調整環的綁帶將三個地方綁起以固定車架與車輪,一定要確實拉緊。

12 放在專用袋上

依照專用袋上的指示，將單車放在上面，如果車架和車輪沒有好好固定，一旦抬起單車就會鬆開，這時候務必要再重新綁緊。裝進袋子時，要小心不要讓單車倒下來。

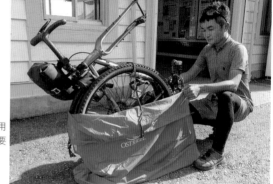

13 收進專用袋

由下往上捲起，將單車收進專用袋。碟盤容易卡到袋子，收納時要特別注意。

15 背帶拉到袋子外面

拉起袋子的同時，將背帶從設計好的小洞穿過並拉到外面，注意背帶不要纏繞到曲柄。

14 背帶纏在單車上

輕量專用袋的材質沒有足夠的強度承載單車，因此要將背帶纏繞在單車上，首先如上圖作法將背帶穿過。

17 放進安全帽

可將安全帽吊掛在前叉下方的空間,比較方便拿取。前輪的貫通軸先放回前叉,後輪的貫通軸則先放進專用袋。

16 固定背帶

將拉出來的背帶繞在頭管上並穿過D環固定,長度調短一點會比較好背。

19 完成

將單車背起時,先屈膝將背帶置於右肩上再站起來會比較容易。

18 關上專用袋

前叉的前端或變把容易跑出來,要確實收進袋子裡,最後將束口帶繫上並打結。

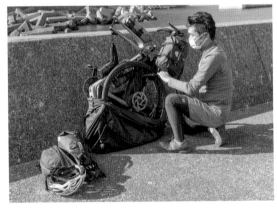

組裝輪子時則是以相反的順序進行。由於是從右肩將單車放下,與收納時的方向幾乎是相反的,但是不會影響組裝作業。依照上述步驟反向操作即可。

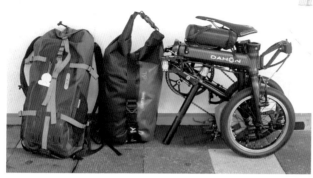

活用折疊單車

大部分的運動型單車都可以拆裝，但是最適合「4＋2輪」的當然還是折疊款單車。如果你會經常搭乘大眾交通工具，可考慮直接購買折疊單車。

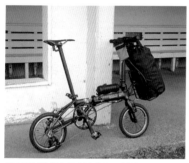

行李可以裝載在較低的位置，整台車反而容易保持平衡。但是如果後側裝太多行李，前輪會容易翹起。

14英吋小型車輪的款式，折疊後可以變得這麼小，不僅省去拆裝和重新組裝單車的麻煩，放在屋內也不占空間。

日本國內線機場的工作人員對於單車託運已經很熟悉，通常不會有什麼問題。但偶爾會聽說單車託運到國外後造成損傷的情況，如果有此疑慮，最好用保護力夠強、容量大的攜車箱。

攜帶單車搭飛機的注意事項

基本上和搭火車的打包方式相同，但航空公司對於托運行李都有尺寸與重量限制，託運單車需要事先通報。託運時輪胎必須洩氣，並使用專業自行車袋或密封紙箱包裝。由於單車託運時不會通過X光檢測儀，而是由工作人員親自檢查。視情況可能會花很多時間，最好提早到機場。

出發前的注意事項

善待自己與單車
長途騎乘前的徹底檢查

行李全部收進車包並安裝在單車上，在你跨上車子之前，請再徹底檢查一次包包和貨架。

帶扣和配件是否確實連接？車包有無晃動？有沒有阻礙車輪的情形？車燈的光軸調整好了嗎？多出來的綁帶是否過長？安裝貨架的螺絲有無鎖緊？不要嫌麻煩，正式上路前勤加檢查，才能開心出門、平安回家。

特別是當你使用新的車包和貨架，或是重新拆裝過的單車，要更仔細地檢查每一個部位是否裝置妥當。若途中才發現車包受損，或因為零件出問題而摔倒，這才是最糟

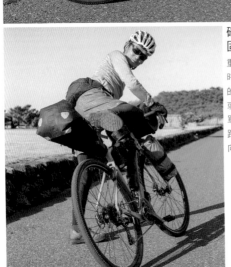

確認所有單車包的
固定狀況

重新組裝單車或從露營區再出發時，要再次謹慎且確實地檢查車包的固定狀況。車包如果和車輪碰撞或掉落，很可能會導致意外發生。單車安裝大型坐墊包後可能會不易跨上去，祕訣是將單車朝自己的方向大幅度地傾斜，就會比較容易。

糟的事情。

裝上露營用具後，單車至少會增加3公斤以上，通常會加重5～6公斤。如果不習慣這個重量，騎乘時可能會搖搖晃晃、很難直線前進，尤其是會增加車寬的馬鞍袋要特別注意。第一次旅行之前，先在沒有車子的地方熟悉一下單車裝載行李時騎乘起來的感覺，如果怎麼騎都覺得不太順，就要考慮重新檢視裝備和車包，更換較粗的輪胎也有助於單車的穩定度。

正式上路後，想像後座載著一個小孩，要優雅緩慢地前進。由於攜帶行李的關係，路面回彈產生的振動較強，龍頭也比較不易操控，而想要減少這些影響的最好方法就是慢慢騎。

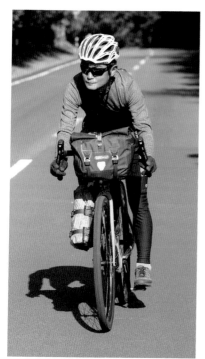

提前煞車

遇到下坡或是幅度較大的彎道時，為了避免單車打滑或突發狀況，請提前按壓煞車。煞車時，請儘可能採多次漸進式煞車，取代一次性的緊急煞車。

站著騎乘時
不要左右擺動單車

單車若大幅度地左右擺動，容易因車包的重量而變得不穩定。想要站著騎乘時不要晃動單車，只要身體上下踩動即可。

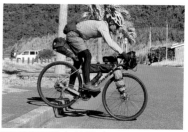

遇到路面的高低差時，
要從坐墊站起來

遇到路面出現高低差時，曲柄保持水平、站在踏板上、重心離開坐墊。如果高低差的幅度太大，最好直接從單車下來，以免發生危險。

挖掘喜歡的露營區

在露營區找回
都市人失去的能量

露營區是旅途的中繼地點，同時也是一天的目的地。之所以會選擇某個特定的露營區，大多是因為剛好在規劃的路線附近而造訪。不過，如果該露營區完美到超出自己的預期，很可能會將它列入下一次的旅行計畫內。

第二次入住相同露營區時，已經十分了解周邊的環境設施，例如附近超商的距離、是否有盥洗設備等等。隨著使用次數增加，抵達露營區的瞬間反而像是回到自己家一樣，感到十分親切。甚至已經熟悉到掌握超市打折時間、到鄰近的鎮上剪頭髮，有一種「我是當地居

民」的錯覺，而我也確實見過有些露營老手，真的長期住在露營區裡面。我自己也有幾個經常住宿的露營區，也許別人看到我熟門熟路的樣子，也以為我是當地人吧？

如果手邊擁有一個優質露營區清單，計劃旅行時會更方便。因為已經徹底掌握周邊環境和設備，不僅能安心使用新購入的單車和裝備，也能掌握睡袋的舒適度和氣溫變化。即使突然想要一場減少裝備、拉長騎乘距離的旅行計劃，執行起來也比較容易；相對地，你也可以帶上一堆行李，進行一場豪華露營。以下介紹幾個我很喜歡的日本露營區，想要挑戰一場豪華露營的你，一起來看看吧！

「雖然睡起來有點冷，但因為體積很小，我願意忍耐一下。」像這類輕巧的睡袋比較適合在容易掌握氣候的露營區使用。

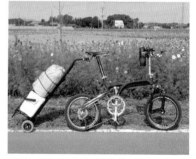

買到拖車後，首先就前往我十分熟悉的大洗露營區。畢竟拖著拖車，不敢貿然前往陌生的露營區，如果路上充滿斜坡那就太危險了。

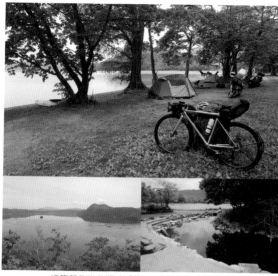

和琴半島湖畔露營區

面向屈斜路湖的絕佳位置是它最大的優勢。北海道道東有許多很棒的露營區，而這個露營區絕對是最出色的。除了便利商店太遠（18公里）之外，可以說將近滿分。

地址•
北海道川上郡弟子屈町字屈斜路和琴半島
費用•500日圓
開放期間•
4月下旬～10月上旬左右
預約•不需預約
詢問處•和琴REST HOUSE
☎ 015-484-2350

帳篷營位沿著湖畔延伸300公尺左右（旺季時會指定營位），旁邊有免費的露天溫泉，距離摩周湖也很近。

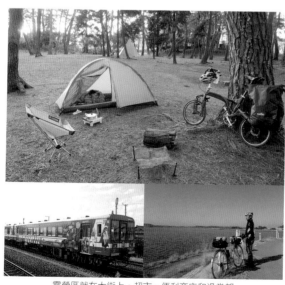

大洗露營區

距離東京150公里，辛苦一點可以全程騎車，搭乘大眾交通工具則可以自行變換不同路線。有一陣子我每週造訪，在這裡測試了不少露營裝備。

地址•
茨城縣東茨城郡大洗町磯濱町8231-4
費用•1300日圓
開放期間•
全年（週三休息）
預約•不需預約
詢問處•
大洗町幕末與明治博物館
☎ 029-267-2276

露營區就在大街上，超市、便利商店和澡堂都在步行範圍內，距離車站也很近。我大多是沿著霞之浦的環湖路線前來。

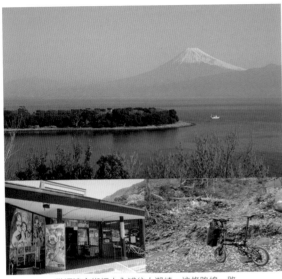

大瀨帳篷村

一個充滿西伊豆鄉間風情的露營區，它的特色是將帳篷營位設計在陡坡上，因此風景極佳。實在很難相信在這種深山之中，竟然是讓潛水員齊聚一堂的大瀨崎。露營區裡只有最基本的設備，而且有些老舊，但是我反而覺得很舒適。

地址•
靜岡縣沼津市西浦大瀨崎977
費用•
800日圓、900日圓（夏季）
開放期間• 全年
預約•
最慢在入住前一天需打電話
詢問處• 大瀨帳篷村
☎ 055-942-2080

從沼津市街經由內浦往大瀨崎，這條路線一路上都是絕佳景色。隔著駿河灣遠眺的富士山宛如一幅畫，這裡也很適合釣魚和露營。

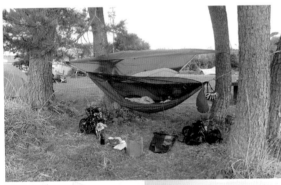

潮岬望樓之芝露營區

雖然明文規定旺季時需要付費，但我入住時卻是免費，不太確定他們如何規定。這個露營區位在本州最南端，放眼望去是一片廣闊的草地，我很喜歡這裡充滿活力的氛圍。

地址•
和歌山縣東牟婁郡串本町潮岬
費用•
1000日圓（清潔費）
開放期間• 4～11月
預約• 不需預約
詢問處• 串本町役場產業課
☎ 0735-62-0557

由於位在紀伊半島最南端，以為附近可能沒有什麼店家，抵達後發現附近很熱鬧，採買物品相當方便。

一之宮公園
露營區

這個公園以美麗的夕陽聞名，其中一塊被規劃為露營區。面向海的那一側是廣闊的自然景觀，另一邊有超市和便利商店，生活機能相當方便。

地址．
香川縣觀音寺市豐濱町姬濱
55番地2
費用．100日圓
（觀音寺市民50日圓）
開放期間．全年
預約．不需預約
詢問處．
Community Center海之家
☎ 0875-52-6640

觀音寺自古以來就是繁榮的港口小鎮，它靠近
香川縣的西端，魅力足以吸引東京住民每年造
訪。附近的伊吹島也是不錯的選擇。

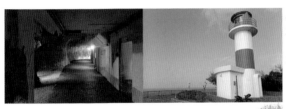

三宇田露營區

露營區位在對馬島上，距離「日本最北西端」的燈塔並不遠。我曾在附近的漁港釣到軟絲，是一個難忘的經驗。露營區距離超市也很近。

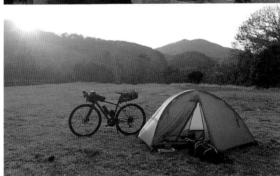

地址．
長崎縣對馬市上對馬町西泊
1210
費用．1500日圓
開放期間．5～10月
預約．
最慢在入住前一天需打電話
詢問處．
對馬市上對馬振興部地域
振興課
☎ 0920-86-3111

對馬島位在日本與韓國的交界，天氣好的時候
可以看到對面的韓國釜山市。對馬島十分廣
闊，有許多斜坡地形。戰爭期間遺留下來的豐
砲台遺址是不容錯過的景點。

如何規劃兩天以上的露營？

漫無目的
也是計畫的一部分

最常見的露營日程是兩天一夜，通常會事先決定好騎乘路線、住在哪個露營區。到了出發當天，就確實按照既定行程執行，基本上不會有太大的變動，也會盡量避免臨時更改路線。

如果是兩晚以上的露營，就要有隨時更動行程的彈性。例如，可能會因為某些因素增加了騎乘距離和時間，無法掌握的天氣和身體狀況也會影響行程。因此，「後天下午四點抵達某露營區」，像這樣的預定計畫，實際上不一定會達成，所以在選擇露營區時，最好挑選能當天預約甚至是不用預約的場地。有

定下入住飯店的日期
就算有露營裝備還是可以住飯店。連續多日露營後入住的飯店，就算是一晚只要4000日圓的簡單旅館，對我來說也是五星級。

根據季節設定路線
旅行期間越長，越能感受到季節的變化。一般來說，天氣開始變熱要由南往北騎，開始變冷就由北往南騎。

多利用連續住宿
若在同一個露營區連住幾晚，第二天帳篷就可以不用收（自己要負保管責任）。想要來回較遠的海邊或環遊一圈都比較輕鬆。

150

時候住到喜歡的露營區，反而想要多住一晚，如此一來就可以將行李放在露營區，輕裝安排環遊一圈或來回一趟的行程。

若行程與預訂計畫相差太多，也有露宿野外的可能性。我對露宿野外的定義是「睡在露營區之外的戶外」。我並不推薦野外露營，但是擁有隨機應變在海邊、河灘、森林裡過夜的能力，才能顯現單車旅行的自由度是無限大的。

當然野外露營有其危險性，還可能被檢舉或遇到危險的動物（特別是人類）。本書不鼓勵露宿在合格露營區以外的地方，但是長途旅行時總有不得已的時候。

無人車站

如果採用「4＋2輪」的模式，那在車站住一晚應該沒關係吧！不過，若要在這裡過夜，至少要等到最後一班列車離開，並搭乘隔天第一班列車出發，才不會打擾到他人。

海邊・河灘

離市區不會太遠又有廁所的海邊和河灘是絕佳的露營地。但是到了夏天，人潮會源源不絕。

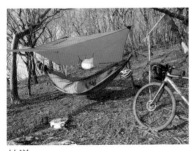

林道

我曾經在食材準備齊全、加上確定不會有野生動物出沒的條件下，在林道的其中一角搭帳篷露營。請注意，在野外露營，要對自己的安全負起責任。

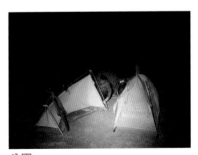

公園

沒有管理員的公園，不確定是否可以紮營，卻又找不到人可以詢問。表現出是在做天文觀察的樣子，應該就不會被懷疑了吧？

單車露營達人的經驗分享

找到最適合你的單車露營

每一次的出發都是經過一番思考才排定行程，實際執行之後會將過程記錄下來，並運用到下一次的旅程。當經驗不斷累積，不論是騎車或露營都會越來越上手，也更能體會其中的樂趣。除了累積經驗，有沒有更快速成為「單車露營專家」的方法呢？其實，本書中許多有用的知識和便利的小道具，幾乎都是從同伴們那裡學來的。

單車露營沒有所謂的標準答案，也沒有規則可言，每個人都會根據單車的款式以及現有裝備下工夫。即使我們騎乘在同一條道路上、住在同一個露營區裡，也從來沒有碰到和別人騎一樣的單車或使用同一

款帳篷的情況。

單車露營不論有多少人同行，基本上都是採單人露營的形式，所以每個人攜帶的裝備都不同，現場就像一場裝備發表會一樣。為什麼會選這項工具？要怎麼裝載在單車上？大家會分享各種有趣的想法。

如果看到不錯的用具或聽到很棒的方法，我會不客氣地直接模仿。目不轉睛地盯著陌生人的裝備和提出問題似乎不太禮貌，但換成是自己的朋友就能輕鬆愉快地交談。有時候回過神來才發現，光是圍繞著單車和露營用具的話題，時間已到深夜。聽起來好像很瘋狂，但是絕對比抱怨工作和生病的話題來得有趣多了。

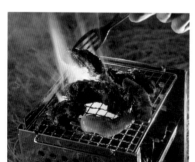

我很容易受他人影響，只要認為不錯的裝備，自己也會買來用。下次再見面時會因為「撞」道具而覺得很好笑。

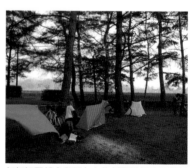

每年初夏都會和朋友在信州舉辦單車露營活動，疫情期間被迫取消了。因為經歷過一段不能經常見面的時期，現在更想要好好珍惜可以相聚的時光。

將傳統鋼管旅行車改造成左右兩邊可側掛的樣式

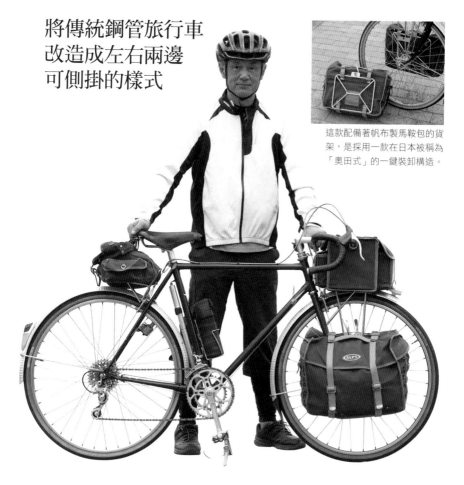

這款配備著帆布製馬鞍包的貨架，是採用一款在日本被稱為「奧田式」的一鍵裝卸構造。

善用前輪兩側多出來的容量，可以帶上更好用的帳篷、椅子和野炊用具，做出來的料理甚至可以媲美居酒屋。

車頭前方附有貨架，大部分的車前包都以一鍵裝卸的方式安裝在上面，也不妨礙雙手握住龍頭上方。

吉田伸二先生

吉田先生不受世俗潮流影響，堅持貫徹「旅行就是要鋼管旅行車」的信念。他將三十年前的訂製車款前方改造成左右兩邊可側掛的樣式，徹底實踐露營旅行。外型質樸堅固的鋼管旅行車，很適合作為旅行的搭檔。

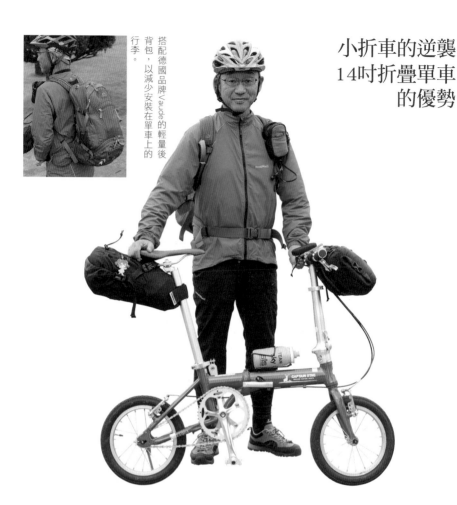

小折車的逆襲
14吋折疊單車
的優勢

搭配德國品牌Vaude的輕量後背包，以減少安裝在單車上的行李。

搭配德國品牌Vaude的輕量後背包，以減少安裝在單車上的行李。

選用楔形帳就能大大減少行李空間，利用兩旁的樹木可以搭得又挺又漂亮（請參考第102頁）。

真的沒問題嗎？老實說我不擅長使用這種款式。但對於單車老手來說，只要掌握訣竅，長途騎乘或越野賽都不成問題。

德尾洋之先生

德尾先生擅長靈活運用各種款式的單車。最近一次見面，他騎乘著14英吋的單速折疊單車，這樣的選擇令人出乎意料。使用TOPEAK的前後車包，巧妙地安裝在車上。

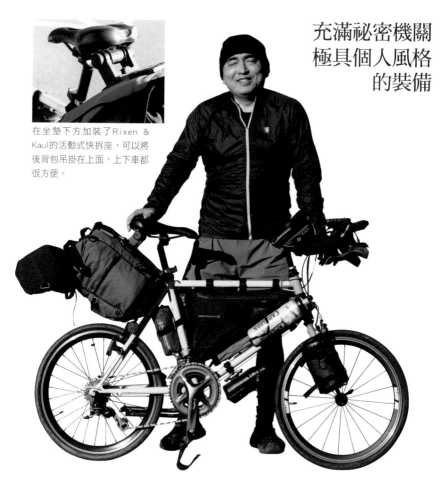

充滿祕密機關
極具個人風格
的裝備

在坐墊下方加裝了Rixen &
Kaul的活動式快拆座，可以將
後背包吊掛在上面，上下車都
很方便。

照片中是展示沒有帳篷、穿著
衣服直接鑽進睡袋的露營模
式。我馬上也跟著模仿，操作
非常簡單（只要攤開就好），
而且視野非常開闊。

把手加裝了可採取俯握姿勢的
車把，感覺就像公路車一般，
讓人聯想到戰鬥機的駕駛員座
艙，看起來架式十足。

田中守先生

田中先生每週都騎乘這
台20吋的小折享受單
車露營。不管是單車或
車包都很有個人特色，
新穎又實用的裝備讓人
目不轉睛。為了追求自
由且更舒適的露營，田
中先生不斷更新並改進
各種工具，到處都是祕
密機關的配備讓我十分
羨慕。

讓每一次的旅程再進化

反覆計畫、實踐與記錄

有人說「遺忘是生物的本能」，雖然這聽起來像是考生的藉口，但是一趟難得的旅行如果沒有留下回憶實在很可惜，至少要把寶貴的經驗留存下來，用在下次的旅程中。

例如，選到不夠保暖的睡袋、帶了完全用不到的東西，應避免這種愚蠢的行為。與其仰賴自己模糊的記憶，將過程記錄下來比較保險。

出發前將整組裝備拍照，物品裝進包包並將它安裝在單車上後，再拍一張單車的樣子，這麼做是為了記錄全部的裝備。接下來，要不嫌麻煩地取出所有物品，並排在地上再拍一張照片，如此一來就能預防漏拍，實際上沒有帶去的物品不要

將它拍進去。透過不斷地將物品取出和放回，對於收納的技巧就會越來越熟練，還會讓車包多出空間。

旅行回來後，要檢討帶出門的裝備是否妥當，在下一次旅行前可以透過照片挑選道具。拍下照片不僅有助於選擇更適合的裝備，還能防止忘記帶東西。

旅行途中除了拍攝風景照，吃過的美食、手作料理、露營區的設只要使用和手機連線的智能溫度計（SwitchBot），就能記錄氣溫的變化。這個訣竅也是露營同伴教我的。

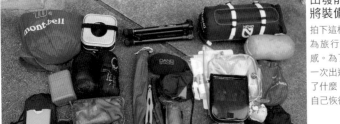

出發前
將裝備記錄下來

拍下這樣的照片，也是為旅行建立一種儀式感。為了避免之後的每一次出遊都在後悔少帶了什麼，照片能夠幫助自己恢復記憶。

記錄行經路線

因為我沒有過目不忘的記憶力，看到照片中這類的導覽標示牌時，我都會拍下來。

記錄享用過的美食

不論料理好吃與否我都會拍照。每當回顧這些照片時，都會感到不可思議，也會想起那時候發生的事。

統整在部落格

我從2010年開始就在部落格詳細記錄每一趟旅行。但是我並非寫下每一件瑣事，只記錄對自己有幫助的資訊。

◆ 網址：cyclo.exblog.jp/

上傳到社群網站

我只有偶爾用X（前Twitter）記錄，而且我會儘量避免「上坡很累、冬天很冷」，聽起來像是廢話的抱怨。

備，甚至是觀光導覽的標示牌，只要是未來可能會用到的資訊，全部都可以拍下來。紙本的觀光冊子累積太多會占空間，所以我大多用拍照的方式記錄。

上傳到 X（前 Twitter）等社群媒體也是不錯的記錄方法。由於是互動式傳播，有時候還能獲得相當寶貴的建議。不過我在四國旅行時，那一次我只有上傳一張在便利商店購買的牛腸鍋照片，事後女兒一臉嚴肅地質問我：「有這麼好吃嗎？」這讓我感到很不好意思。

社群媒體常常是發過就忘了，回到家後我會將整趟旅程再統整一次，詳細寫在部落格裡。雖然我將部落格設定為公開，但主要目的是當作備忘錄，希望有助於之後的每一趟旅行。

冬季北海道
露營之旅

只要有適當的裝備與計劃，單車旅行有無限的可能性。為了證明這一點，我踏上了雪地之旅。

雪地騎行＆雪中搭帳篷，真的沒問題嗎？

說到去日本騎單車旅行，應該有不少人腦海中首先浮現出北海道吧。旅人似乎都對「最○○的地方」很有興趣，例如日本最北邊或最東邊。但是單車騎乘者心中都有一個刻板印象，認為北海道只有夏天適合騎單車。真的是如此嗎？難道不能在冬天來一場感動的體驗

嗎？因此，我在二〇二〇年初，在冬天的北海道，第一次嘗試在雪地裡單車露營。

我在這趟四天三夜的旅程中，從道北的音威子府到宗谷岬，騎了大約兩百公里，由於全部的露營區都關閉，我只能在野外露營。抵達宗谷岬時，即使當時的氣溫是零下十度，我在帳篷裡卻感到舒適無比。

雖然一整天都是快要下雪的陰天，原本期待可以看見藍天襯托白雪景象完全落空了，所以我在心中對自己說，一定要再來造訪一次。

沒想到，隔年新冠疫情爆發，再次來訪已經是二〇二二年的春天。回首這兩年的疫情時光，確診人數不斷起起伏伏，旅遊業終於看見復甦的景象。

現在我已經準備好了，等待時機再次造訪冬天的北海道，下次我打算前往道東探險。

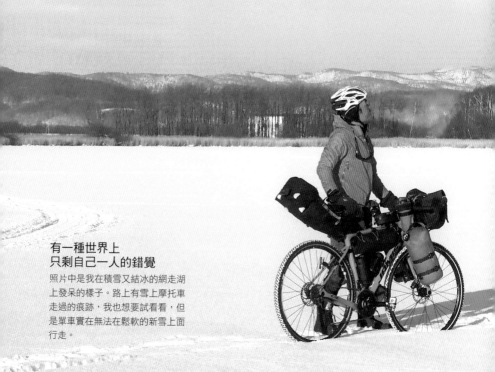

有一種世界上
只剩自己一人的錯覺

照片中是我在積雪又結冰的網走湖上發呆的樣子。路上有雪上摩托車走過的痕跡，我也想要試看看，但是單車實在無法在鬆軟的新雪上面行走。

道東地區匯集了北海道的魅力，但因為幅員廣大，規劃路線時不能太貪心，因此我計劃了一星期順時針繞一圈的簡單路線。沿路會經過溼原、湖泊，還有可以看到絕景的山頂，沿著鄂霍次克海的海岸線騎行，偶爾經過的鄉間鐵道也極具古樸的魅力。

有時候，有人會說我在雪季騎行是冒著生命危險的行為，但是我必須大力駁斥這個說法。即使是冬天的北海道，我也認為這是「玩樂型的觀光旅行」。我騎的道路不僅有汽車經過、也有便利商店，與攀登雪山相比，風險遠遠降低了許多。除了一小部分的路線，我安排的都是在夏天有走過的路段，所以能完

一出釧路機場就看到電子告示板顯示零下2.5度，身體的實際感受卻比我想的還要溫暖，不用戴手套就快速將單車組裝完成了。

起飛後兩個小時就來到釧路上空，襟翼延伸出去的樣子看幾次都不會膩，所以我喜歡坐在靠近機翼的窗邊位置。這個班次的搭乘率不到一半，還有很多空位。

在羽田機場託運單車，重量達19公斤，差一點就要付超重費。

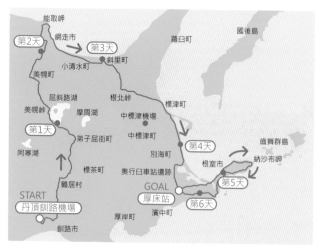

一週環繞
道東一圈的計劃

元旦當日從釧路機場出發，原本預計要騎乘600公里環繞道東一圈。但由於種種原因，在距離450公里的「厚床站」便終止旅行。過於貪心的計劃容易失敗，但我認為這仍然是一次不錯的旅行經驗。

全掌握地形和便利商店的所在地。我也儘量安排沿著ＪＲ釧網本線和根室本線騎乘，一旦發生什麼意外，我隨時都可以改搭火車。

話說回來，單車到底能不能在雪上騎乘呢？根據我之前的經驗，即使換上雪胎，如果是鬆軟的新雪，只要累積五公分以上就很困難。但是北海道很積極在除雪，只要開始下雪，巨大的除雪機就會出現。主要的國道和縣道的除雪狀況極佳，甚至比鮮少下雪的東京更容易騎乘。雖然除雪後，路面仍是結凍的狀態，但是堅硬的路面反而有利於雪胎前進。

若從東京羽田機場搭乘AIRDO航空飛往釧路，抵達機場已過九點，拿到單車後便在機場大樓外組裝。氣溫雖然顯示零下2.5度，卻意外地感覺十分溫暖。

鶴居村真的有鶴！不得不感動地讚嘆「北海道真是太棒了！」畢竟在關東也有稱為「鶴見」或「鶴之島」的地方，可是都沒有鶴啊！

鶴居村的Seicomart便利商店，位在遠離市區的溼原附近，對於單車騎乘者來說是最棒的補給站，衷心感謝有這麼一家店的存在。

配有雪胎的公路車，車包裝備一應俱全

安裝一整套ORTLIEB的Bikepacking專用包，左右前叉吊掛了防水袋。輪胎是搭配SCHWALBE的馬拉松冬季鉚釘款。

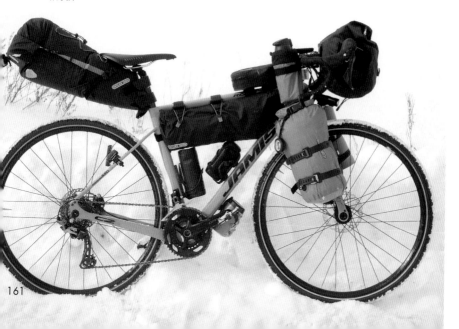

冬天的北海道，野外露宿是基本

雖然露營區關閉，但在冬天的北海道野外露營是很享受的一件事。因為夜晚極其寒冷，外出的人很少，基本上在哪裡露宿都不會打擾到別人。不過還是建議避開住家和休息站附近。

在弟子屈的Seicomart買到肉片和小包裝蔬菜，將蔬菜和肉簡單拌炒一下，我一個人在湖邊愉快地享受極致饗宴。

照片中是將睡墊攤開的樣子，為了能夠收進車包，所以我自行把它分割後再加工，我把兩片厚度不同的墊子疊在一起，然後在最下面再鋪上一層較薄的銀色墊子。

下雪時騎車，臉部容易感到冰冷刺痛，因此我會戴上只露出眼睛的巴拉克拉法帽。戴著雖然很溫暖，但是被呼出的氣體弄溼的嘴巴反而覺得很凍。

無法再快的速度與持續下降的氣溫

在北海道騎單車，彷彿是一場將便利商店連結的旅行。更正確的說是仰賴「Seicomart」，如果沒有這家來自北海道當地的便利商店，這趟旅行會困難重重。因此，每次遠遠地看見橘色的心型標誌（這家商店的招牌）就感到非常安心。

第一天我的目標是距離90公里遠的屈斜路湖。雖然湖邊的露營區冬天關閉，不過我會在周邊園區搭帳篷過夜。但是，就在我抵達終點前20公里左右的弟子屈時，天色已全黑，明明才下午四點半，天色卻已完全被黑幕籠罩。以為自己的速度應該沒問題，我卻忘了雪胎的滾動阻力較大。簡單來說，就是我騎得太慢了。

162

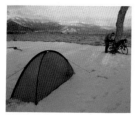

進行撤營作業時最冷，如果動作不快一點，甚至覺得會有生命危險。因為我早就預料到這一點，所以帶上方便收納的自立型避難帳。

我在避難帳裡面煮東西也是造成帳篷內反潮嚴重的其中一個原因。不過反潮會馬上結冰，散發出閃亮亮的白色光芒，宛如積雪一般。

我將手套、靴子和水放進睡袋套的一角，以避免它們結凍。這是我從之前的露營經驗裡學到的技巧。

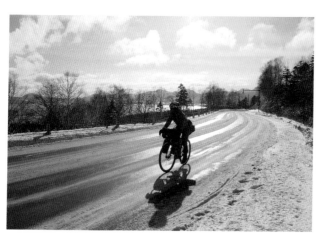

前往能俯瞰屈斜路湖的美幌峠

我在連接美幌峠的坡路往上騎時，氣溫也逐漸上升，變得溫暖起來。一路上雖然有不少積雪，但除雪狀況良好，讓我一路順暢地抵達目的地。但是，下坡路段又是另外一回事了。

我猶豫是否要在熱鬧的弟子屈露宿，結果在商店買完東西後，還是在黑暗中朝著屈斜路湖出發了。路程上，我隱約感覺到附近有鹿，只能祈禱牠們不要突然衝出來。順利到了屈斜路湖畔，這裡果然有景色很棒的營地，我快速地將自立型避難帳搭好，自製的雪釘也馬上派上用場。

外面的氣溫是零下10度，只能在帳篷內升火煮食。事實上帳篷的使用說明書有明確標示不可在裡面烹煮，但今天的情況無可奈何。這款避難帳的空間雖然很小，保溫效果卻很好，只是反潮較嚴重。不過因為氣溫極低，即使反潮也會馬上結凍，所以沒有被弄溼過。不管是帳篷外面還裡面，都被白色的雪景包覆，我很快地就進入了夢鄉。

失敗的計劃與
持續下降的氣溫

早上六點醒來後，一直捨不得離開睡袋。氣溫依然只有零下10度，到太陽升起之前，完全不想踏出帳篷一步，因此真正出發前往美幌峠時已經過了八點半。平常越往高的地方會越冷，但是這次因為溫度隨著時間而上升，身體卻感到越來越溫暖。為了避免身體大量出汗，我緩慢地前進，在早上11點抵達位在山頂的休息站。由於這一帶是著名的觀光區，山頂的餐廳都有營業，我在這裡吃了一碗干貝拉麵。

下坡時的寒冷超乎我的想像。由於地點是位於北側，溫度再次降到零下10度。路面積雪多，我的手指因為冷風而疼痛。忍受著寒意，好不容易騎到山腳下，一下單車便感

萬一在半路突然變更行程，單純仰賴GPS路線資料總覺得不夠可靠，因此我還是會攜帶紙本的旅遊地圖。

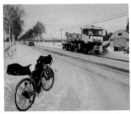

大型除雪車正在鏟除道路上的積雪。由於是朝路肩排雪，如果除雪車從後方開來，需要先迴避到對向車道。

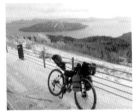

抵達標高500公尺的美幌峠。雖然當天的雲層有點厚，但是能清楚看到屈斜路湖，仍感到心滿意足。聽說這座山頂經常被雲霧圍繞。

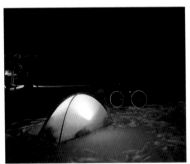

零下17度的早晨
外面的氣溫下降到零下17度，帳篷裡面也只有零下10度。雖然不可能一直待在帳篷裡面睡覺，但是要離開睡袋的確需要勇氣。

在女滿別湖畔設營
一下單車，身體就開始感覺寒冷，儘可能加快動作搭好避難帳並躲到裡面。這個天氣實在無法從容不迫地待在外面。

到右膝蓋不適。也許是下坡時雙腳幾乎沒有踩動而變冷，在這種情況下若繼續勉強前進，疼痛可能會變得更嚴重。

這天原本的計畫是要騎90公里到網走，但是因為膝蓋疼痛，我決定在目的地前30公里處的女滿別湖畔設營。旅行才來到第二天，道東一圈的計劃就徹底瓦解，不過對於要尋找計劃之外的露營區依舊讓我感到興奮。也多虧距離縮短才有多餘的時間可以放鬆一下，我去洗完澡後回到營地，天空還很明亮。和前一晚一樣，我在便利商店買好食材後，就在避難帳裡面悠閒用餐，晚上七點多便鑽進睡袋。

隔天一早，溫度計上面顯示零下17度。我感謝自己還活著。

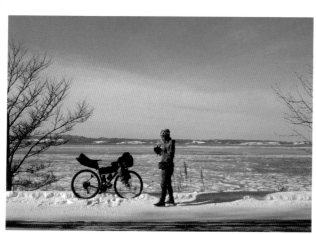

淡定地往冰天雪地的世界前進

在網走的街上匆匆一瞥後，就前往能取湖。聽說能取湖是海水，只有一部分的湖水會結冰，所以才會出現如此奇幻的景象。

進到風比較小的森林裡，眼前就變成一片雪景。考量到在這種視線不佳的地方容易發生交通事故，我特地穿上顯眼的橘色外套。

朝鄂霍次克海延伸出去的能取岬，是道東一帶知名的風景名勝。可能是風比較大的關係，周邊的積雪較少，宛如夏天的景象在眼前擴展開來。

如果是堅硬的雪或結凍的路面，雪胎的抓地力極佳。相反地，如果是凹凸不平的道路就容易破壞平衡，最好要隨時注意輪胎的狀況。

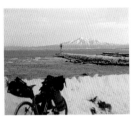

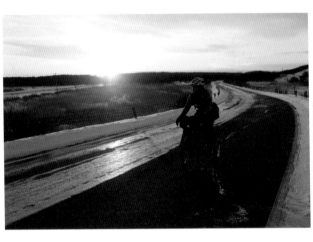

小清水的休息站裡面居然有戶外用品專賣店mont-bell。在狐狸比人多的鄂霍次克海沿岸，真是令人感到詫異的存在。

沿著連接網走與釧路的釧網本線前往斜里。釧網本線有許多古樸的木造車站，好想要在裡面過夜看看。

隔著鄂霍次克海，可以看到知床半島。夏天很受歡迎的知床峠，冬天禁止通行。只能前往位於半島末端的根北峠。

黃昏時分尋找紮營地點

以距離還很遠的斜里為目標，我一邊注意自己膝蓋的情況、一邊不疾不徐地前進。但是冬天的日照時間實在太短了，沒想到下午四點就快天黑了。

在野地過夜直覺變得特別敏銳

行程第三天，前一天我忍痛捨棄了30公里的路程。考量自己的體力和精神狀態，我想我之後的行程也追不回來了。在接下來路線的取捨上，我本來想放棄能取岬突出那塊，但是又感到可惜，於是決定先順其自然，一路上就且戰且走、視情況而定。

網走到斜里這段路沒有斜坡，由於是順風的方向所以降低了阻力，右膝蓋的情況也好多了。隔著鄂霍次克海可以看到知床半島，騎了約80公里來到夕陽西下的斜里大街，看見只會在都市出現的Lawson便利商店。Lawson的牛腸鍋實在是太美味了，忍不住買了一份。我帶著牛腸鍋徘徊在斜里川的河邊，尋

享用Lawson的牛腸鍋，我可以說是便利商店冷凍櫃的常客了。不分季節和地產地消，好吃最重要。雖然心中總覺得有點對不起Seicomart。

在斜里川的土手野外露營。依自己的直覺找到搭帳篷的地方，我會很有成就感。但是斜里是比較熱鬧的地方，不宜待在同一個地方太久。

畫有「魯邦三世」的彩繪柴油火車，緩慢地前行在無人海濱（速度還是比我快），聽說作者的故鄉就位在道東。

現身在根北峠的鐵道遺跡

戰爭時在短時間內建造的大拱橋，原本預訂連結標津和斜里，但是由於戰爭越來越慘烈，只好放棄這個工程，成為未完成的鐵路。國道通車時將上半部拆除，道路的另一邊也只有留下一部分。

找適當的空地紮營。在野外露營進入第三天，已經培養出能快速找到營地的直覺。街上的燈光隱約可以照射到河岸，所以隔天很早起床，清晨五點半就出發了。

旅行已經來到第四天，我前往原本應該在第三天就要經過的根北峠。由於冬天的知床峠禁止通行，除非跑完包括根北峠無人路段的50公里，否則無法到達標津一帶。這是在北海道第一個要跨越的山頂，緊張加上寒冷使我的身體有點顫抖，我在包裡準備了很多麵包以應付突發狀況。雖然我個人比較喜歡飯糰，但是飯變硬的話就會變得很難吃。根北峠路段很長，一路上的風景卻沒有什麼變化，騎著騎著就膩了，不過突然現身的大拱橋讓我驚喜不已。聽說這個拱橋是國鐵未完成的路線，北海道保留了許多類似的鐵道遺跡。

旅行就像人生，
不會總是一帆風順

一出位在知床半島南側的標津，就能清楚地看到國後島，雖然這裡沒有適合露營的地方，但是在尾岱沼的超商買齊食材後，沒多久就在廣闊無人的海邊找到了理想的紮營地點。

野外露營進入第四天，行動電源的電力也差不多耗盡了，而且不放在靠近身體的地方保溫就很難啟動。即使在避難帳裡面，氣溫也只有零下12度，雖然我用的是號稱耐得住零下15度的睡袋，但還是不要冒險比較好。

於是，我決定把第五天當作避寒日和充電日，預訂了根室車站前的旅館。途中我繞去本別海的商店，跟當地的漁民開聊了幾句，竟然因

尾岱沼的早晨，聽到外面有窸窸窣窣的聲響，一探出頭就和一隻北海道赤狐對望。牠的毛色光亮，好像也吃扇貝。

氣溫一旦降到零下10度，行動電源和瓦斯罐就無法正常運作，必須用身體的體溫預熱後才能勉強使用。

標津的北方領土館。自從1979年開館以來，建築物就沒有翻新過，裡面的展覽古色古香。由衷地感謝櫃檯人員借我充電。

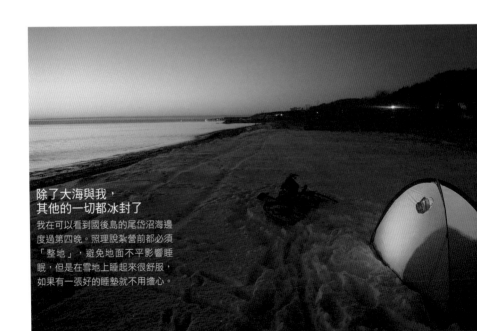

除了大海與我，
其他的一切都冰封了

我在可以看到國後島的尾岱沼海邊度過第四晚。照理說紮營前都必須「整地」，避免地面不平影響睡眠，但是在雪地上睡起來很舒服，如果有一張好的睡墊就不用擔心。

此得到很大顆的北寄貝和漁夫愛用的防寒手套。我覺得很不好意思，明明我只是一個遊客，卻被這樣盛情款待，但是對方跟我說：「能認真出來玩，本身就是一件很了不起的事」。

我在根室的民宿體驗了當地文化，第六天造訪了本土最東端的納沙布岬。能夠來到這裡，我認為我已經沒有遺憾了。我一邊往前騎，一邊物色適合攜帶單車的車站，偏偏遇上暴風雪導致列車停駛，結果就誤打誤撞地夜宿車站。

隔天火車依舊停駛，原本預訂好從釧路機場出發的航班也停飛。慶幸的是巴士正常行駛，我便搭乘巴士前往中標津機場（大型巴士的下方可放入單車袋）。中標津機場出發的全日空航班不畏風雪地起飛了，我還是照預定行程回到了東京。旅行，果然要有意外的插曲才有趣呀！

別海町的奧行臼車站遺跡。1989年廢棄的標津線木造車站保留得十分完整，仍在使用中的根室本線車站，據說都是停靠裝載貨物的列車。

漁夫大哥看我羨慕地盯著防寒手套的模樣，就給了我最暖和的那一副。他說「戴上這個，看起來就很專業。」我心想，我這是哪方面的專業啊？

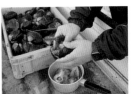

在本別海得到免費的北寄貝。因為外殼不好剝開，漁夫大哥還特地取出裡面的貝肉給我，當地人的熱情實在讓我感到熱淚盈眶。

納沙布岬是旅人嚮往的「北海道最東端」，但是現在一個人也沒有。順帶一提，「日本最東端」是南鳥島，一般人是無法進入的。

根室半島有愛努人留下的堡壘遺跡「Chashi」。和本州以南的城堡相比，它的外觀實在很樸素，如果沒有觀光客造訪，就只是一個很平靜的島嶼。

在根室的「民宿EBISUYA」住了一晚。我拜託老闆娘把今天拿到的北寄貝做成生魚片，並用奶油燒烤。總覺得我今年的好運已經用完了。

結束道東之旅

別當賀站與根室站相隔五個車站，我在此等待前往釧路的列車，結果居然因為暴風雪停駛，陰錯陽差地在車站度過一晚。

北海道露營的裝備

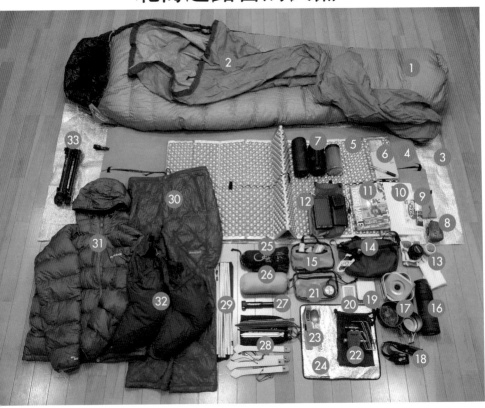

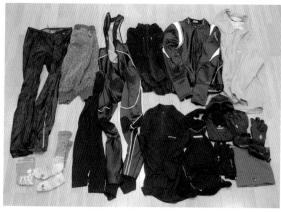

單車衣與登山服併用

沒有車衣能抵擋零下10度的氣溫，因此我將手邊能應付0度的車衣穿在中間，然後搭配寒冬登山用的底層衣及羊毛衣。外套使用Finetrack的Everbreath系列。

北海道人也愛穿的雪靴

登山鞋又重又硬，單車專用的防寒款又不夠保暖。因此我買了Columbia的雪靴，連腳趾都超級保暖，穿上它不僅好騎車也好走路。考慮可能穿上厚的羊毛襪，要慎重挑選尺寸。

睡袋・睡墊與防寒衣以外的物品要降低到最小限度

睡袋和睡墊雖然看起來體積很大，但是總重量達9公斤左右的行李，實際上感覺並沒有這麼重。因為我只在避難帳裡面烹調（事實上不可以），也就省掉桌子和擋風板。替換衣物也只帶底層衣（在民宿只穿底層衣和浴衣，趁著那時候趕快清洗其他衣物）。坐墊包裡面裝入睡袋和一半的睡墊（Z-Lite Sol 蛋殼睡墊），車前包裝入剩下的另一半。另一張墊子（Trail Mat）我也分割為兩半，分別裝入兩邊前叉的車包內。

23 餐具

24 隔熱墊（UNIFLAME Burner Sheet小）

25 單車袋

26 避難帳（Heritage Crossover Dome f）

27 攜帶型打氣筒

28 鋁釘、雪釘

29 避難帳用營柱

30 羽絨褲

31 羽絨外套

32 羽絨腳套

33 三腳架

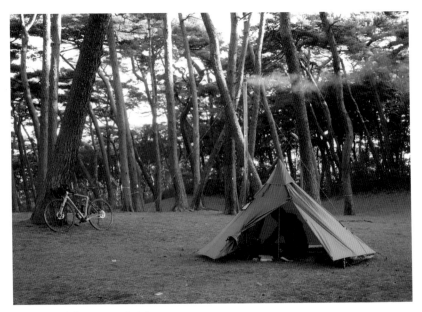

嘗試使用戶外
柴火爐

　我並不是在北海道受凍了才購入柴火爐，只是偶然發現這項小巧的產品，單純想著「這不就可以裝載在單車上帶著走嗎」？由於傳統鑄鐵的圓形燒柴爐很難打包，我一直想找重量輕、體積小又能折疊的款式，結果在網路上找到重量2公斤、A4尺寸的純鈦柴爐，便立刻按下購買鍵。

　一開始覺得要在網路上購買4萬5千日幣的高價商品，讓我有

點擔心，但是因為實體商店沒有販售這項商品，只好硬著頭皮下訂。我還順便買了能搭配使用燒柴爐的印第安帳。

　實際使用的心得是——太好用了！從來沒想過冬天露營居然也可以這麼溫暖。不過相對的，紮營和撤營也會花上許多時間，所以不會每次都帶上它。不過，把它當作露營的新玩具真是個不錯的選擇。

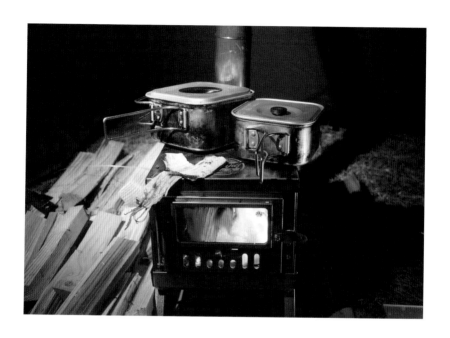

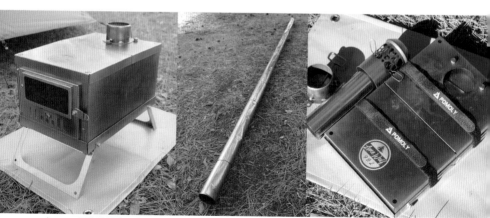

由0.6mm厚的鈦製作而成，作工雖然不算精製，但是相當實用，頂蓋板還能用來烹調。

將卷好的鈦製薄板重新將長邊卷起當作煙囪，聽起來好像很難，執行起來卻意外簡單。

POMOLY是中國的本土品牌，只要有馬鞍包就能順利裝入。

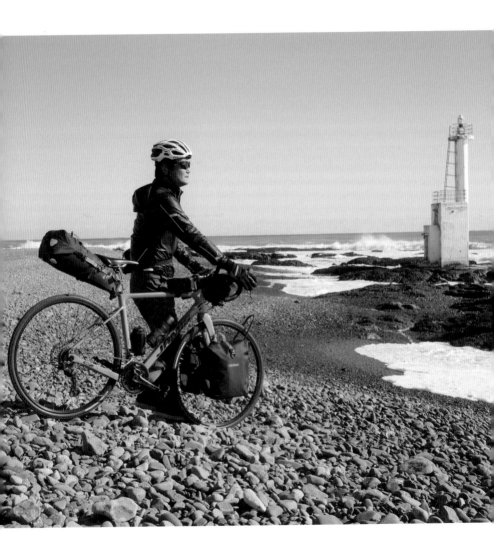

單車露營的未來

　　「單車×露營」這種組合，其實本身就具有相當大的矛盾。如果不露營就能輕鬆騎車，而且可以騎得更快、去更遠的地方；先將露營裝備寄送到目的地或是在當地租借，就能讓露營內容更豐富。但是我故意選擇不這麼做，反而將全部的露營用具裝載在單車上，然後出發去旅行，這樣的做法正是在享受「不自由」與「限制」。對健康有益、省旅費都只是藉口，最主要還是達到心理上的滿足。即使在他人眼裡看來很蠢，我依舊熱愛這種玩法。

　　按照本書介紹的裝備和知識，多少可以減少單車露營的不方便，還能騎得比現在更遠，或是度過一個舒適的夜晚。如果能幫

助各位讀者在書中找到一些靈感並成為你旅行的動力，那是最令我開心的事了。

　　無論是單車或其他裝備，未來肯定會出現越來越先進的產品，現在想不到的技術知識，之後也會逐漸被開發出來。

　　但不管是哪一種旅行型態，主角畢竟是自己，而非單車或道具，也不需要模仿其他人的做法。我認為旅行中有點不自由或不方便，反而比較刺激有趣，而我也很享受這些日常無法預見的新奇體驗。說不定，改天我就騎著完全不一樣的單車和裝備出門去旅行了。行李有點重量也沒關係，最重要的是，踏上旅途的心情一定要輕鬆愉快。

台灣廣廈 國際出版集團
Taiwan Mansion International Group

國家圖書館出版品預行編目（CIP）資料

我的第一本單車露營【全圖解】：裝備挑選×路線規劃×選地紮營，
結合「單車＋露營＋旅行」的Bikepacking攻略 / 田村浩著；徐瑞羚翻
譯. -- 初版. -- 新北市：蘋果屋出版社有限公司, 2024.05
　面；　公分
ISBN 978-626-7424-16-2(平裝)
1.CST: 腳踏車旅行　2.CST: 露營

992.7　　　　　　　　　　　　　　　113003566

我的第一本單車露營【全圖解】
裝備挑選 × 路線規劃 × 選地紮營，
結合「單車＋露營＋旅行」的Bikepacking攻略

作　　者／田村浩	執行副總編／蔡沐晨・執行編輯／周宜珊
譯　　者／徐瑞羚	封面設計／曾詩涵・內頁排版／菩薩蠻數位文化有限公司
	製版・印刷・裝訂／東豪・弼聖・秉成

行企研發中心總監／陳冠蒨	線上學習中心總監／陳冠蒨
媒體公關組／陳柔彣	產品企製組／顏佑婷、江季珊、張哲剛
綜合業務組／何欣穎	

發 行 人／江媛珍
法 律 顧 問／第一國際法律事務所 余淑杏律師・北辰著作權事務所 蕭雄淋律師
出　　版／蘋果屋
發　　行／蘋果屋出版社有限公司
　　　　　地址：新北市235中和區中山路二段359巷7號2樓
　　　　　電話：（886）2-2225-5777・傳真：（886）2-2225-8052

代理印務・全球總經銷／知遠文化事業有限公司
　　　　　地址：新北市222深坑區北深路三段155巷25號5樓
　　　　　電話：（886）2-2664-8800・傳真：（886）2-2664-8801
郵 政 劃 撥／劃撥帳號：18836722
　　　　　劃撥戶名：知遠文化事業有限公司（※ 單次購書金額未達1000元，請另付70元郵資。）

■ 出版日期：2024年05月　　　ISBN：978-626-7424-16-2

JITENSHA CAMP TAIZEN 〜 JITENSHA × CAMP ha saiko ni tanoshii! by Hiroshi Tamura
Copyright © 2022 Hiroshi Tamura
All rights reserved.
Original Japanese edition published by Gijutsu-Hyoron Co., Ltd., Tokyo
This Complex Chinese edition published by arrangement with Gijutsu-Hyoron Co., Ltd., Tokyo
in care of Tuttle-Mori Agency, Inc., Tokyo, through Keio Cultural Enterprise Co., Ltd., New Taipei City.